再現鐵三角的完美組合，
繁體版獨家特典

★ 墓裡比墓外精采！遺珠劇照大公開，完整收藏鐵三角的堅定
友情！

★ 過了這個年，時間快到了吧！南派三叔在2015年春節推出、
造成網友瘋搶的賀歲篇番外「此時彼方」，稻米絕對珍藏！

盜墓筆記S季播劇

豪華演員陣容

李易峰、楊洋、劉天佐、張智堯等群星
連袂演出！

創下網路劇日點擊最高記錄！

上線2分鐘點擊量2400萬、10分鐘點擊
量2608萬、一小時點擊量3045萬、22小
時內點擊破億！

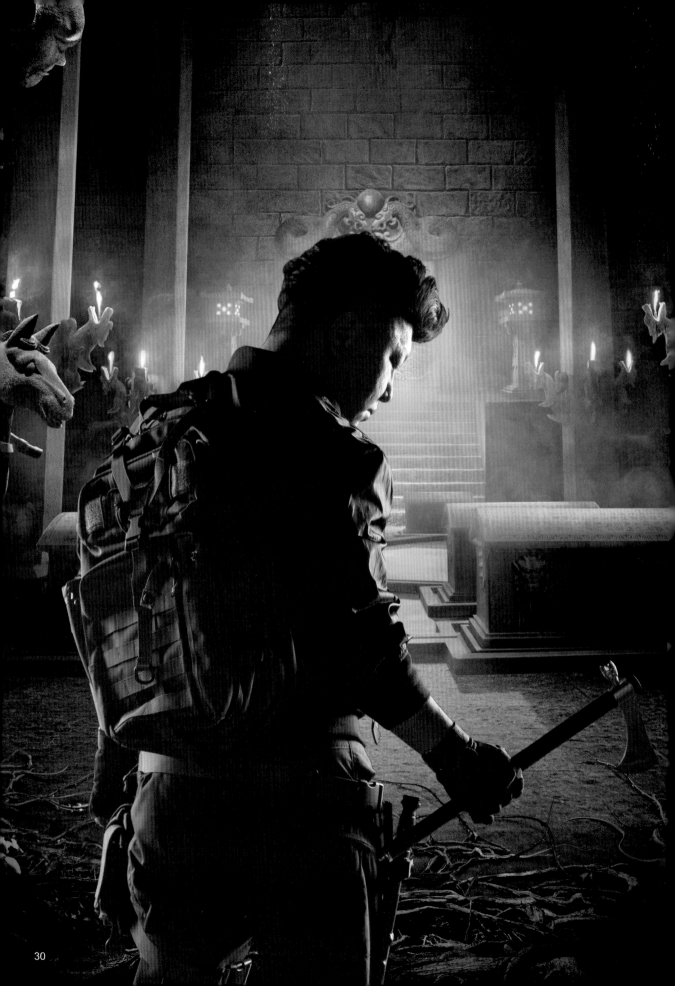

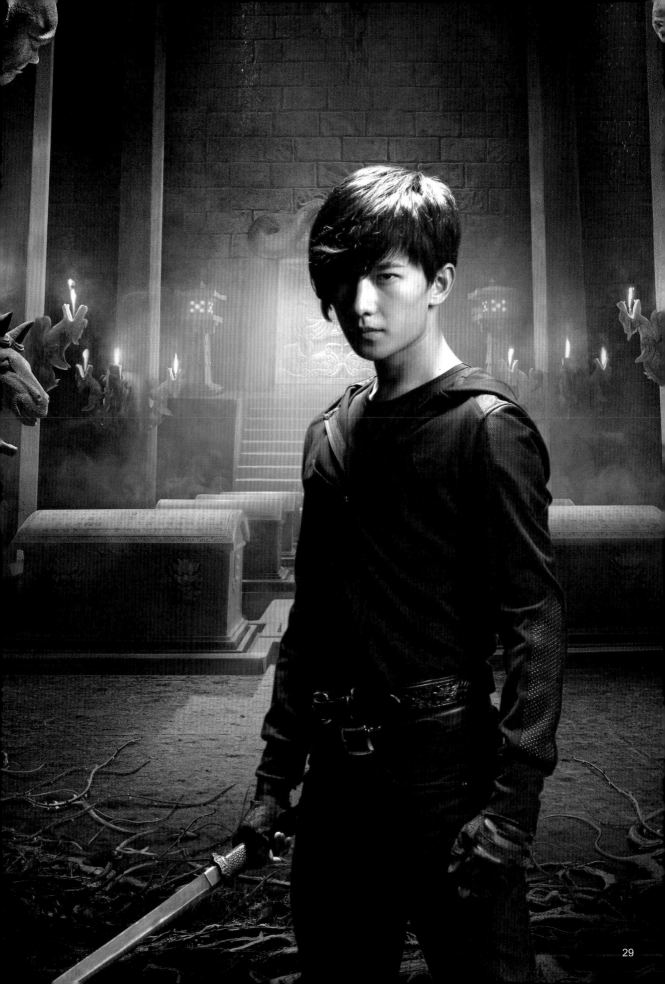

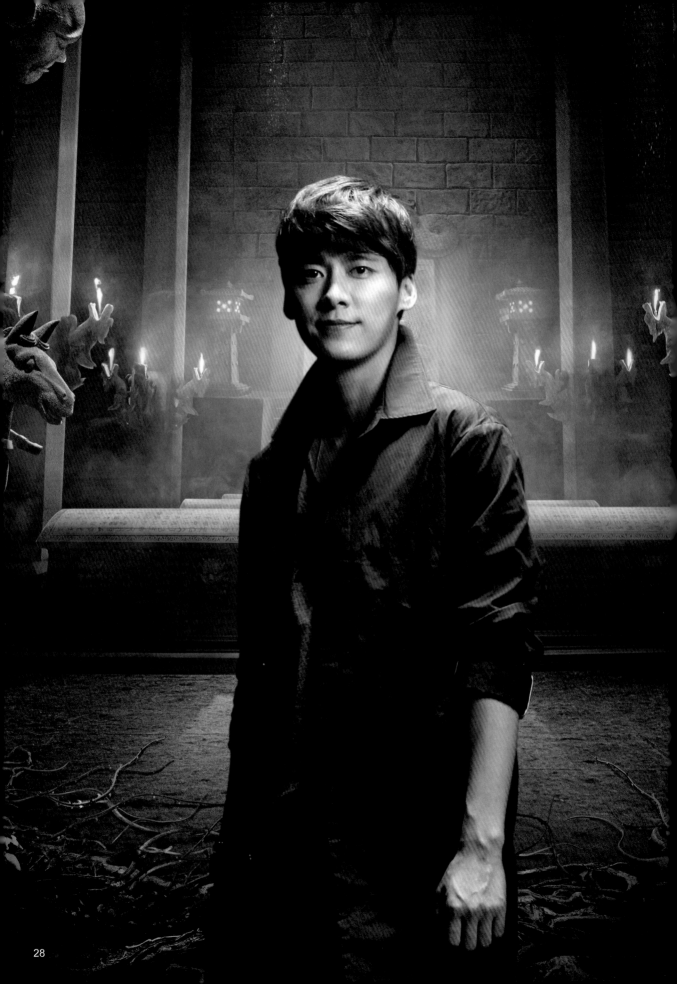

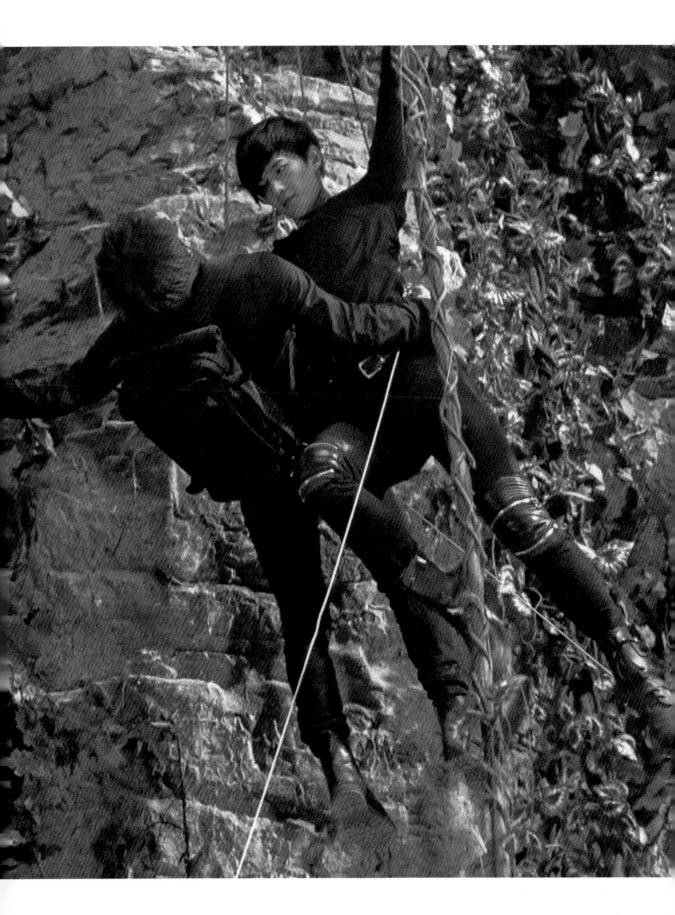

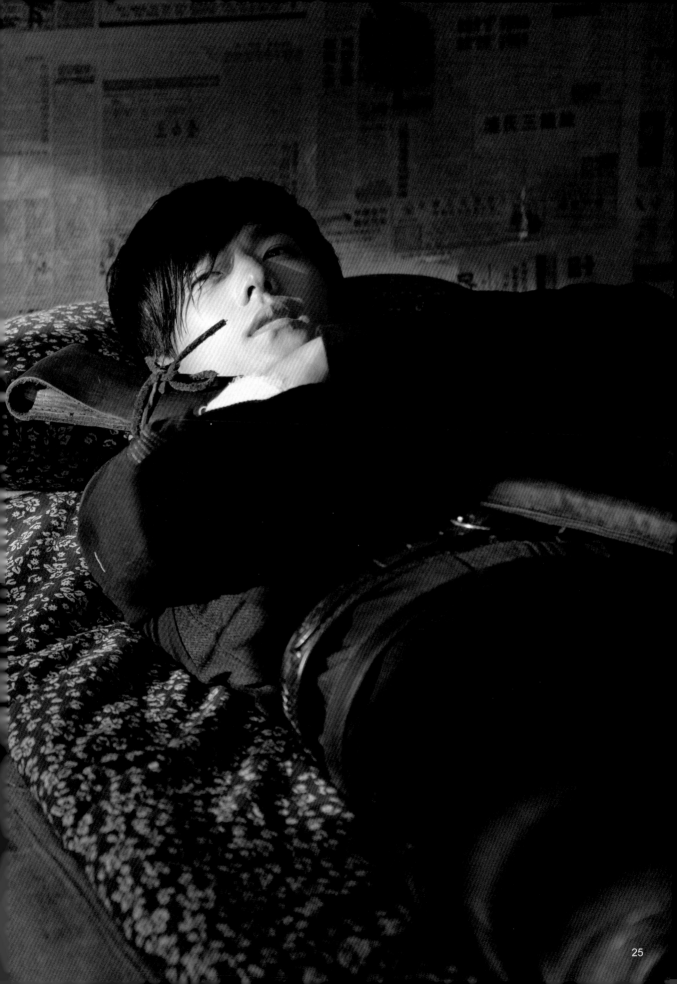

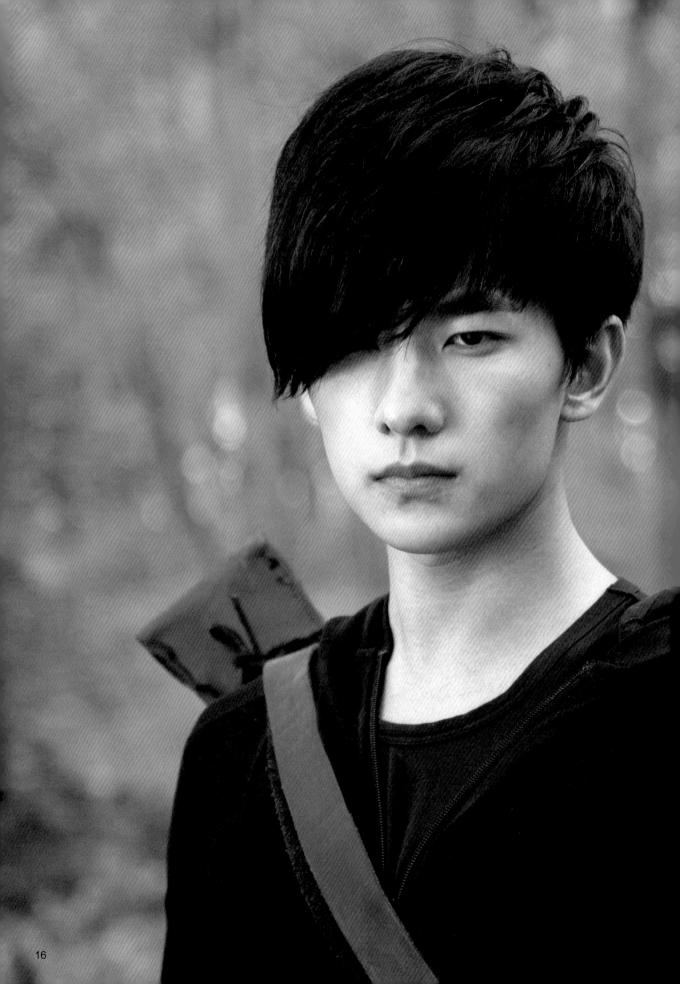

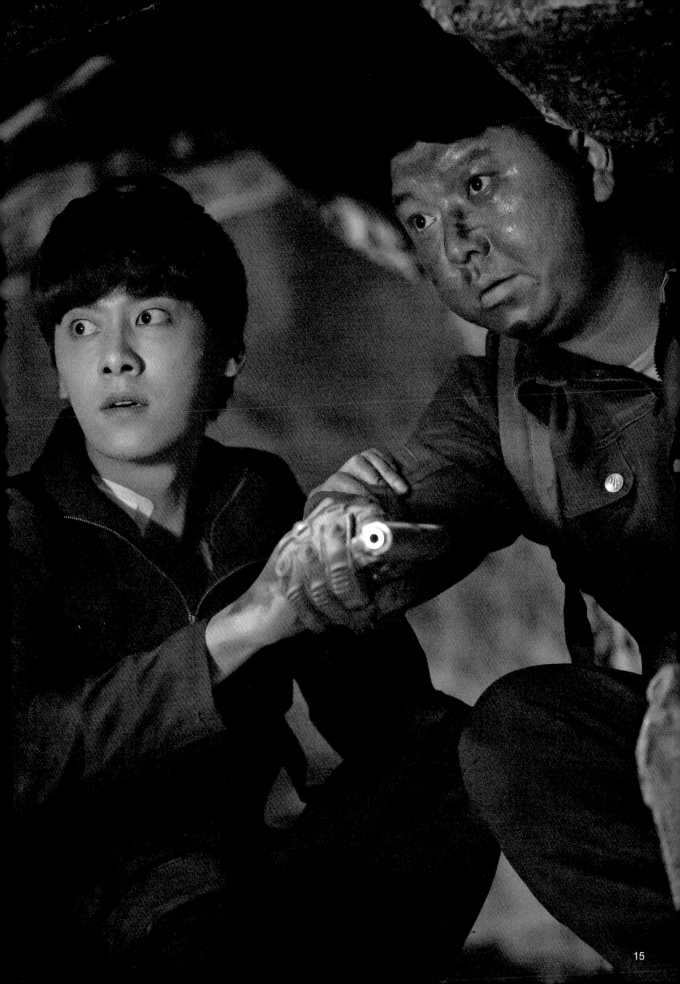

遺珠劇照

繁體版獨家收錄，精采不錯過！

黑眼鏡

蘇萬在旁邊用老虎鉗敲核桃。

把核桃仁剝出來，放進小碟子裡。

「你說我怎麼和我爸解釋，大過年的，我被一個成年人朋友約出去砸核桃。他肯定認為我被黑社會威脅了啊。」

黑眼鏡笑笑，抓起一顆核桃丟進自己嘴巴裡。

蘇萬轉頭看到了一把小提琴，驚訝道：「你還會這個啊？」

黑眼鏡示意他拿過來，蘇萬遞了過去，黑眼鏡稍微調了調音，開始拉二泉映月。

「這曲子不吉利啊。」

「拉得吉利就行了。」黑瞎子忽然曲風一轉，曲子歡快起來。在砸核桃的聲音裡，好像蹩腳的二重奏。

解雨臣

店裡，解雨臣摸著自己的鬍子。

他以前以為自己會在六十歲之後才會蓄鬍子，他長著一張不太適合長鬍子的臉。

對待自己的容貌，二爺當年說得很清楚，在地底下長像一點意義都沒有，在人世間，臉就是一張借據，你用這張臉借了多少東西，年老的時候都得還的。

當然，如果自己長成胖子那樣，二爺也不會說這番話了。胖子的臉應該算是破產清算單。

自己和幾個不回去過年的租客住在這個小縣城的超市兼寵物店的樓上，已經很久了，寵物店的老闆都去海南過冬了，他們幫忙看看生意，主要是寄宿的那幾隻狗。

今天大年夜，肯定不會有人來店裡了，他換了一支黑色的非智慧型手機，手機很小很輕，在他手裡變魔術一樣一會兒旋轉，一會兒消失。他看著一邊的水族箱，好多各種各樣的烏龜，在裡面冬眠。小烏龜的生命並不被珍惜，很多縮進殼裡，到第二年開春就死了。

「咯噔」一聲，房頂上傳來了一個輕微的響聲。

解雨臣手中的手機停了下來，他警覺地瞇起眼睛抬頭，忽然門口的客人感應器就響了。

一個女孩子走了進來，跺著腳，眼睛像是剛剛哭過。

「我來領牠回去。」女孩子說道。

解雨臣看到女孩子的身後，有一輛大車，黑色的，停在門外沒有熄火。

「吵架了？」解雨臣笑了笑，讓她自己去領，女孩子撩了撩帽子裡露出的頭髮，「我一個人回來的，他一個人走了。」把錢遞給他就離開了。

解雨臣又抬頭看了看頭頂，披上大衣，追出去，上了女孩的車的副駕駛座，女孩看著他，「你幹麼？我回家去。」

「載我一程，開車。」解雨臣看了看後視鏡裡的房頂，看不出什麼東西。

「你最好只是搭車，你要敢亂來小心我削你。」女孩子發動了汽車，解雨臣拿出手機裡的晶片，把手機丟出窗外。

戒台寺新年的敲鐘大會，外面聚集了不少香客。

人會不會大年夜不打麻將，到這兒打球啊，一杆可比一番大多了。不過，你一個人在這兒打球，更變態，大年三十一個人打球，你家裡沒人？」

「就我一個了。」

胖子吐著菸圈，晚上的球場燈光照得很慘澹。

一陣風吹過，小姑娘打了個寒戰，「還有七個洞，咱們趕快打完吧。」

「有男朋友嗎？」胖子忽然問。

「沒有，幹麼，你給我介紹啊。」

「沒有是吧，那行，走，不打了，咱們客串一下，胖爺帶妳這丫頭去吃點好東西。」

「不行，我得工作，加班很慘了，再被開除就更慘了。」

「妳放心，老闆是我朋友。」胖子把菸頭掐了，把自己的帽子戴到小女孩頭上。「我告訴妳，妳走運了，咱們什麼貴吃什麼，吃不了就倒了，就這麼任性。」

「你幹麼對我那麼好啊？你要追我。」小女孩狡黠地笑著。

「現在需要我的人不多了，妳大冷天，需要我請妳吃頓好的，是妳對我好。」胖子看了看手錶。

「過年了。」

胖子

「你確定一定要打完十八洞？」球童是個一百五十公分出頭的小姑娘，屁股挺翹的，扭來扭去。

胖子點著菸，蹲在沙坑裡，高爾夫球棍插在沙子裡，生氣。

「高爾夫球是紳士的運動。你看你這樣子，莊稼地幹活幹一半，你蹲下就天然施肥。」小姑娘有廣東口音。講話很有意思。「生氣管什麼用，球又不會自己出來。」

「妳有完沒完？妳有完沒完？」胖子怒道：「都說了老子第一回打，看不起新手怎麼地，妳家裡人天生就會拿杆子找洞啊。再囉嗦我投訴妳啊。」

小女孩嘟起嘴，拿起沙耙子，在沙坑裡把胖子的腳印耙掉，就蹲到胖子身邊，拍拍胖子，安慰道：「別生氣了。你不會打也不可能一次就學會啊。而且我知道你為啥生氣，你肯定不是因為這個生氣。」

「那我為什麼生氣？」胖子揚起眉毛惱怒：「我為什麼生氣妳都要管了，妳這球童夠牛逼的啊。」

小女孩繼續嘟著嘴，不說話了，用手指玩面前的沙子。

冷了一會兒，胖子就問道：「這大年三十的，怎麼你們這兒球場還營業啊，妳不用回去過年啊？」

「賺錢唄。」小女孩看著自己的手，「誰知道你們這些有錢

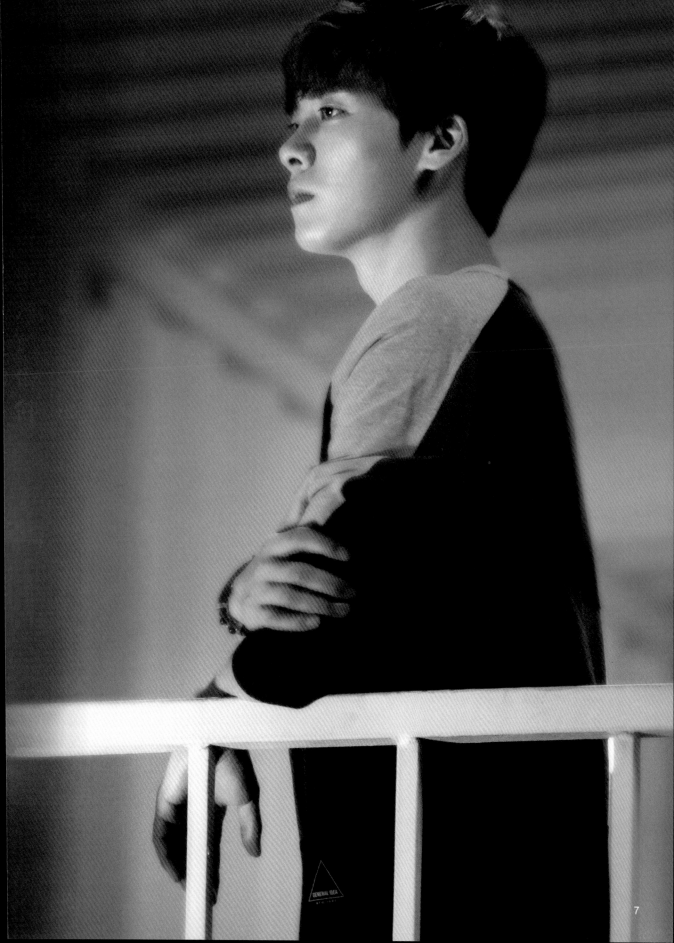

吳邪

外面的鞭炮聲已經零星地響起來了。

屋子的暖氣很足。

下午年尾最後一筆生意，東西不吉利，匆匆就結束了。老媽在擺瓜果瓜子，我平常不吃這些，但是年關的時候，總會擺出來。這是個好彩頭。

彩頭這件事情對於我來說已經不重要了，很久就知道，自己不需要老天的幫忙也能有口飯吃。只是昨天發完紅包，有十多個沒有發到本人手裡，只發到了家裡人。還是有些不自在。

這一行已經越來越凶險，再過幾年，不說老九門，我們這一代人，都會煙消雲散。

吃飯的時候一直沒什麼話，老爹偶爾給我夾夾菜，我低頭猛吃。我這段時間一直每天準時回家，和上中學時候一樣，所以和長期在外回家過年的孩子狀態不太一樣。

我沒有偉大的舉動可以讓父母高興的，生意做得不錯，人也精神，似乎就沒有什麼更多值得聊的事情了。

「明年，時間到了吧？」忽然，我媽問了我一句。

我嗯了一聲，我的事情，多少他們也知道了，手上的疤，脖子上的傷痕雖然不明顯，但總歸是親生父母，變化逃不過眼睛。

他們沒有再問我什麼，吃完飯，他們去看春節聯歡晚會，我去上網，縮在我以前的房間裡，等外面十二點的滿城轟鳴。

我靠在椅子上睡著了，醒來的時候，看到電腦邊上擺了一盆切好的蘋果。

是我媽的習慣。

外面的鞭炮聲把我吵醒的，我出去，他們都在電視機前睡著了，我給他們披上毯子。在他們身邊坐下，把蘋果吃完。

蘋果很酸，每一口都讓我停頓很久。

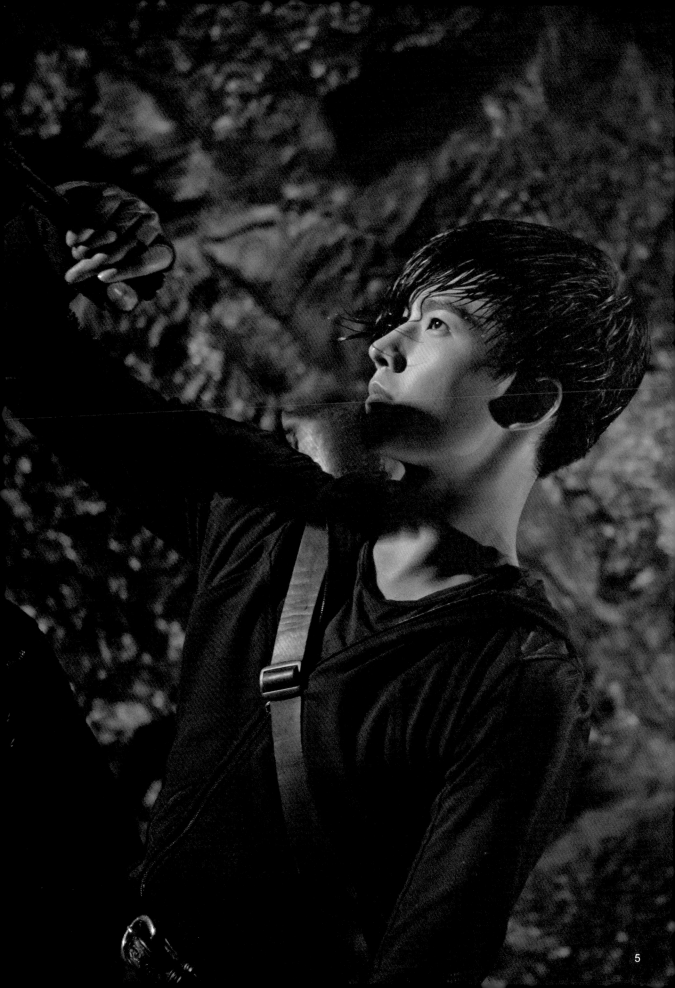

張起靈

他已經失去了時間的感覺。永遠不會有光。他能聽到水滴聲,那是唯一可以計算時間的方式。

這一年要結束了吧。

以前在族裡的時候,年關的節日,也會張燈結綵,特別是外家樓裡,還是會有一些喜慶的氣氛,但是這些氣氛,大多和他無關。其實也和內家的其他孩子無關,內家的門樓永遠像是死去的建築一樣,晦澀的燈光被巨大猶如觸鬚一樣的塔樓和高牆圍在一個密不透風的空間內,像是遠古巨獸的屍骸。

沒有獲取,也沒有失去,這是一定要保持的最佳狀態,不論是身體的能量,還是自己的情緒。這樣才能存在的更久遠,才能想起更多的東西。

這是一種很奇怪的體驗,普通人首先是無知的,然後通過開放自己,感知世界去獲得所知,但是他們的族人,通過的是封閉自己,無盡的封閉,大腦中從娘胎裡帶出來的記憶,才會出現。

這就是宿命,他這一生要做的事情,都會在大腦中逐漸出現,他無法抗拒,任何外來的資訊,都會被這些原生的、從出生時候就確定好的記憶覆蓋,他想要留住自己所珍惜的東西,需要經歷巨大的痛苦。

他的族人稱呼自己的家族是牧羊人,這些在大腦中出現的記憶,讓他們去做的事情,會改變很多的東西。似乎是冥冥之中有神通過這種方式,在干預這個世界的發展。

當年關於這個節日的記憶,已經被無數次的記憶覆蓋切成了碎片,他好像記得一顆糖果,是誰給他的糖果。五根一樣長短的手指,糖果的糖衣好鮮豔,在內樓,看不到這樣鮮豔的顏色,除了血跡。

如果現在有糖果就好了。黑暗中,他又聽到了自己腦中的聲音,逼向那顆糖果。

不要忘記,那些東西,都不要忘記。

時間快到了,他要記得,哪怕只有一個瞬間。

特別收錄一

此時彼方番外

過了這個年，時間快到了吧！

盜墓筆記 寫真書
THE LOST TOMB

南派三叔 / 原著

繁體版獨家特典

盜墓筆記 寫真書

THE LOST TOMB

藏三角

南派三叔 ◎ 原著

歡瑞世紀 漫工廠 ◎ 編

十年一瞬 回望起程

出身「老九門」世家的吳邪，因身為考古學家的父母在某次保護國家文物行動時被國外盜墓集團殺害，吳家為保護吳邪安全，將他送去德國讀書，因而吳邪對「考古」事業有著與生俱來的興趣。在一次護寶過程中他偶然獲得一張記載著古墓祕密的戰國帛書，為趕在不明勢力之前解開帛書祕密，保護古墓中文物不受侵害，按照帛書的指引，吳邪跟隨三叔吳三省、潘子以及神祕小哥張起靈來到魯殤王墓探究七星魯王宮的祕密，經過一系列驚險刺激、匪夷所思的事件之後，眾人又發現了更多未解的謎團。吳邪等人在和不明勢力鬥智鬥勇的同時，又踏上了新的探祕之旅。

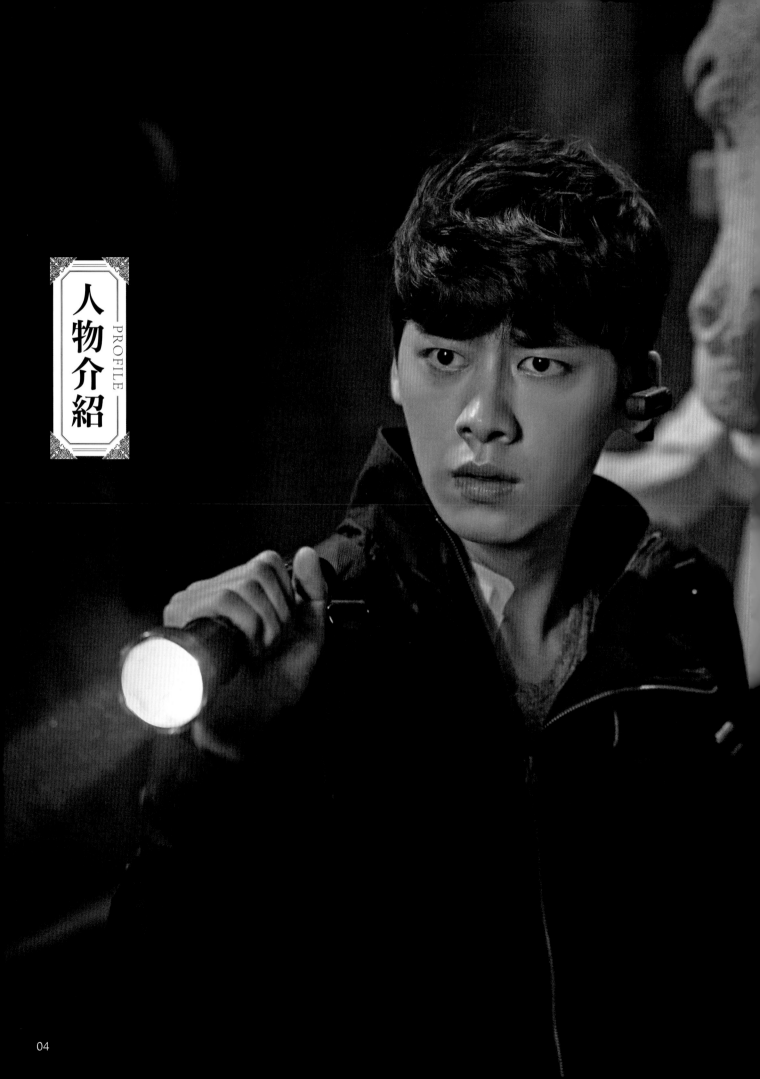

吳邪

李易峰 飾

出生於「老九門」吳家，由於身為考古學家的父母在保護國家文物時遇害，早早被家族送去德國留學，但天生對考古事業有著與生俱來的興趣。

張起灵

楊
洋
飾

謎一樣的存在，記憶詭異地被抹除，但會不斷碎片化恢復。

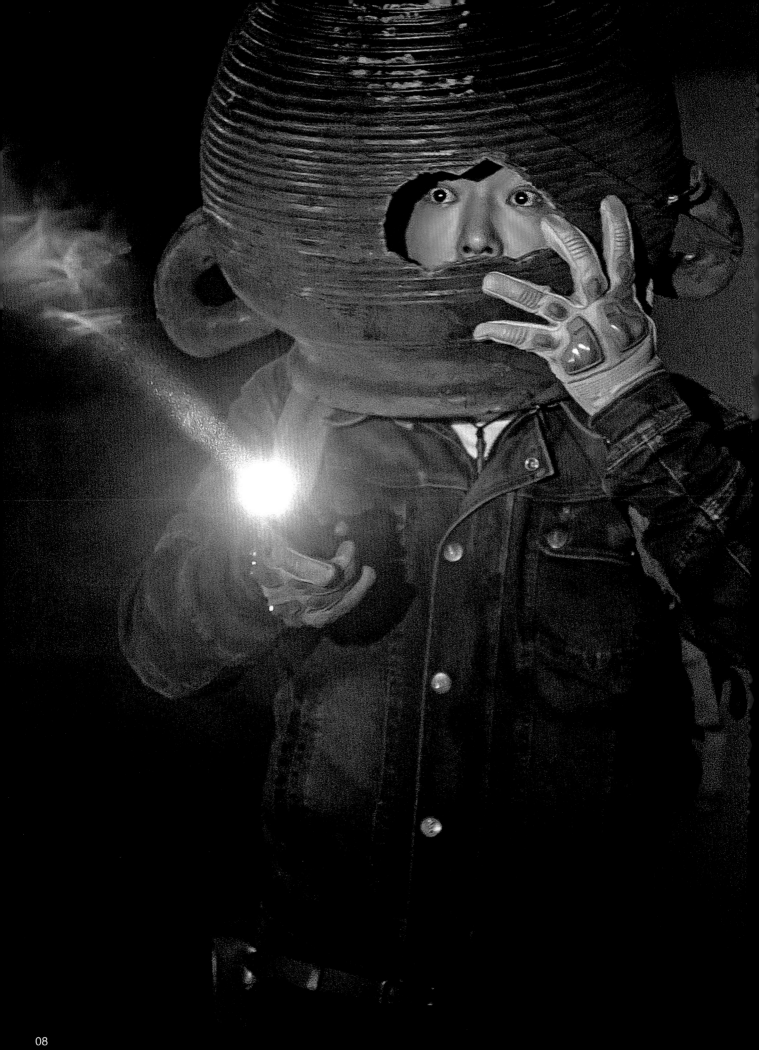

王胖子

劉天佐 飾

潘家園的古玩販子，身材肥碩但身手矯健，對古墓有著極為豐富的研究。

吳三省
張智堯 飾

「老九門」中吳老狗（吳老太爺）的三兒子，對古墓和古玩興趣濃厚，混跡於市井之中，事實上有著相當神祕不為人知的故事。

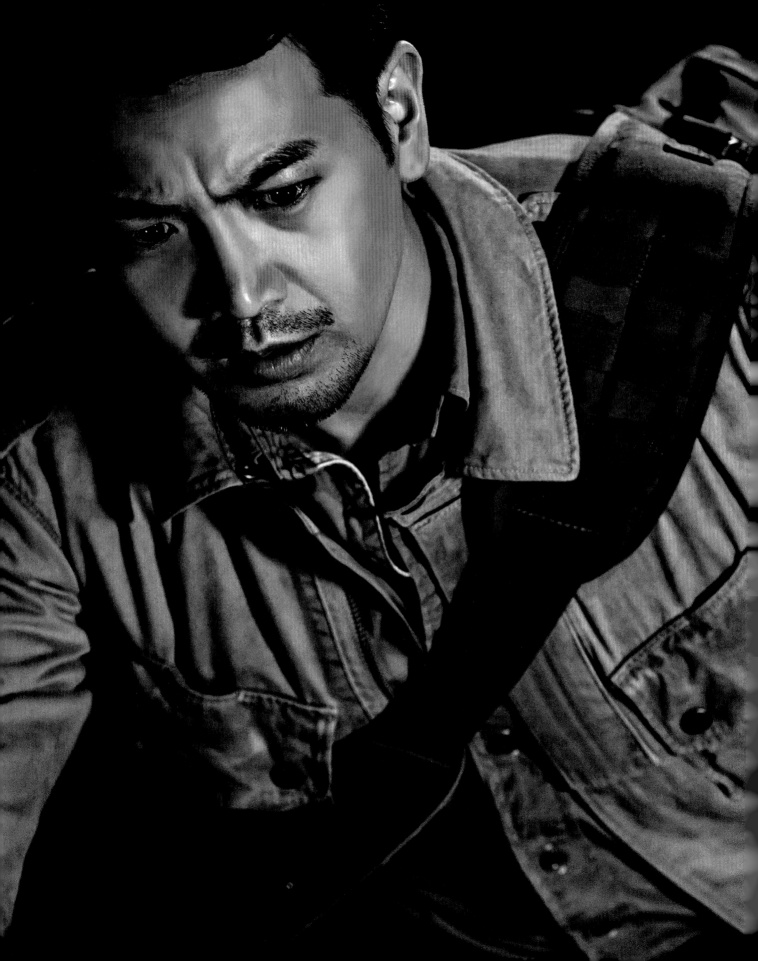

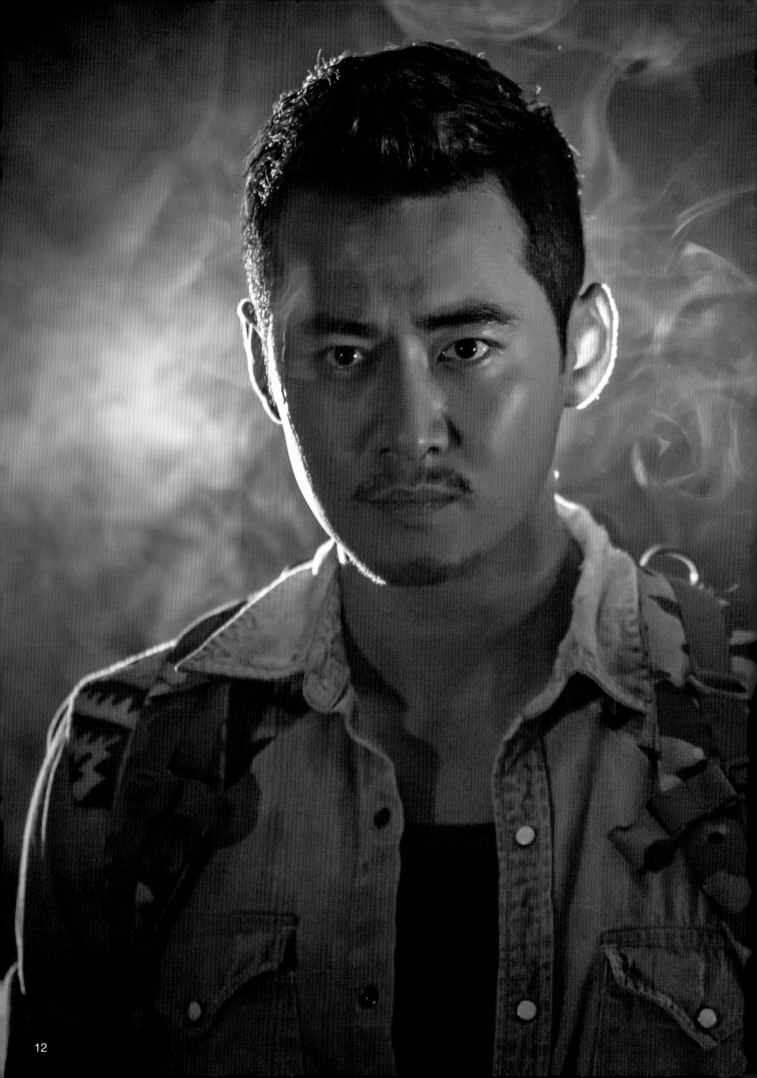

潘子

魏巍 飾

吳三省的得力助手，在三叔的要求下陪同吳邪共同前往古墓。

霍秀秀

——穎兒飾

「老九門」的後人，霍仙姑的孫女。性格古靈精怪，與吳邪、解雨臣為兒時玩伴。

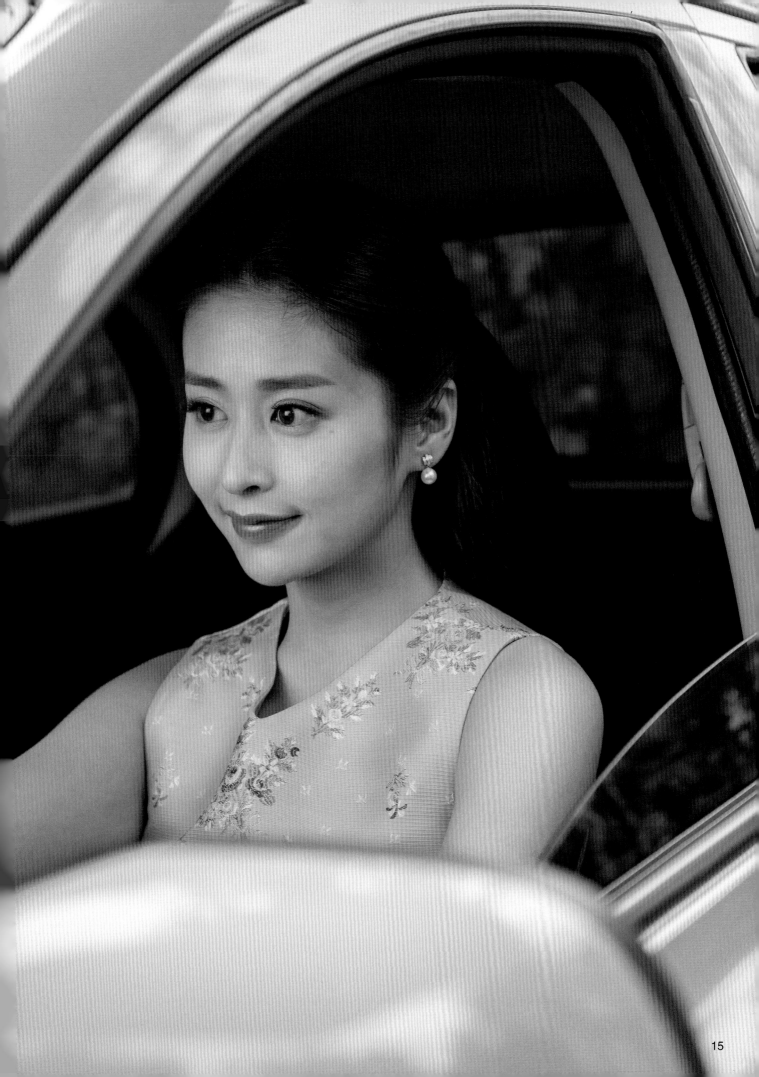

解雨臣

張曉晨 飾

「老九門」解家少當家，江湖人稱解語花，與吳邪、霍秀秀是發小。

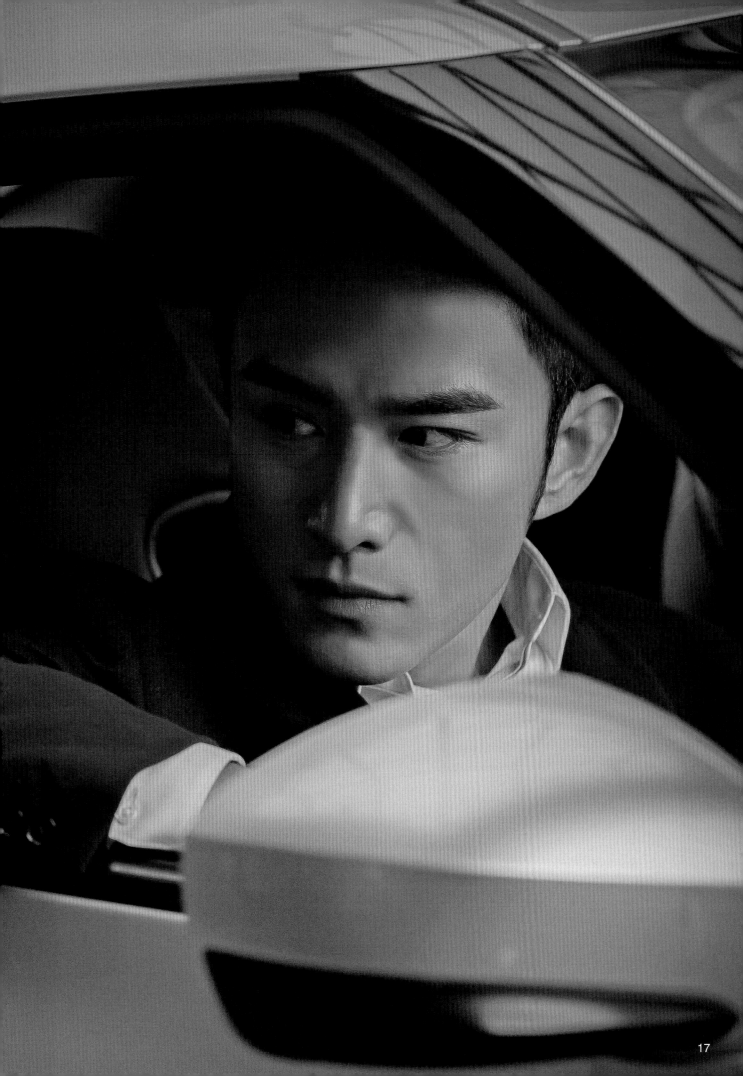

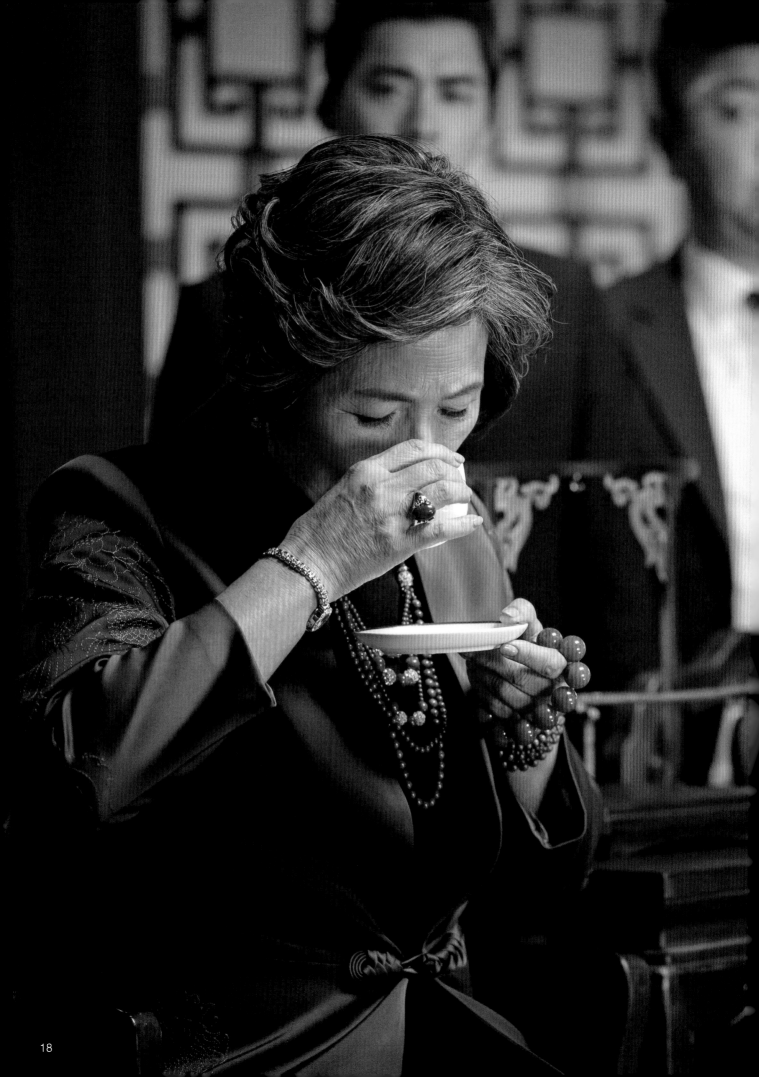

霍仙姑

鄭佩佩 飾

「老九門」成員之一，霍秀秀的奶奶，為人潑辣厲害，與吳邪的爺爺有過一段戀情。

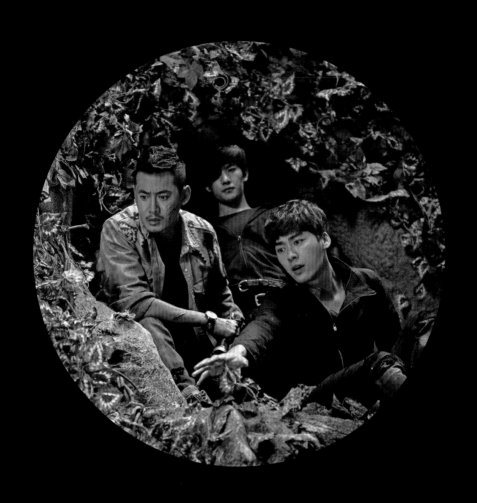

劇情篇 —STORY—

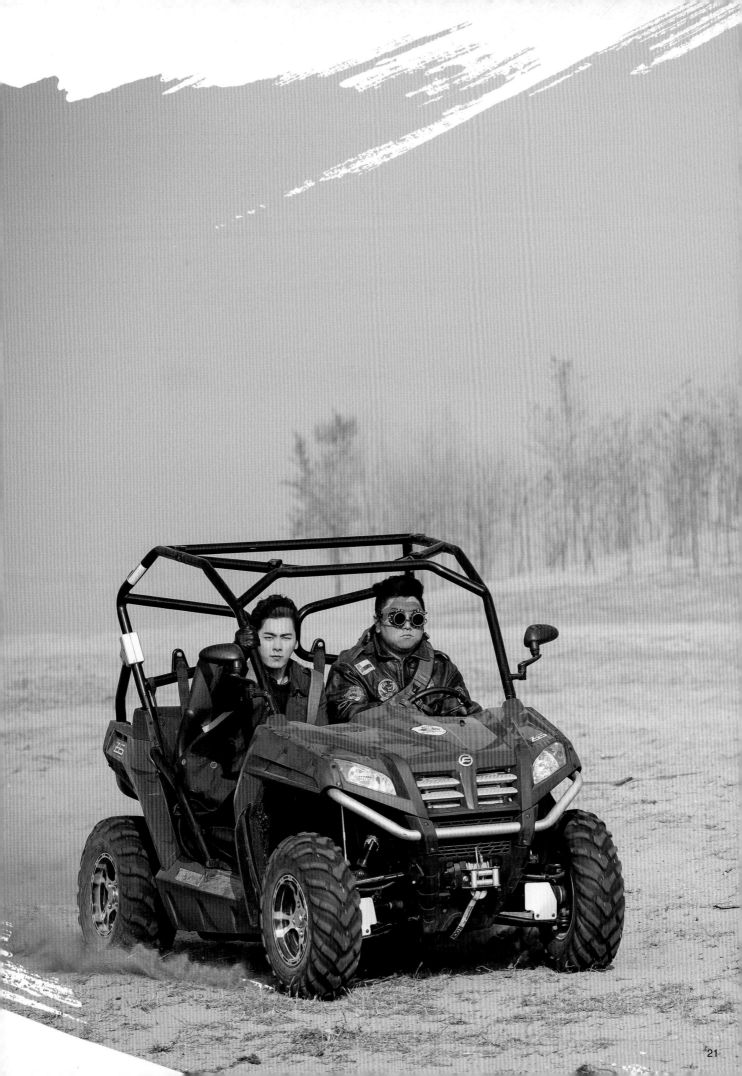

「胖爺，你是哪裡人？」

「北京歡迎你，讓我來感動你。北京人。」

「別出聲，我來。」

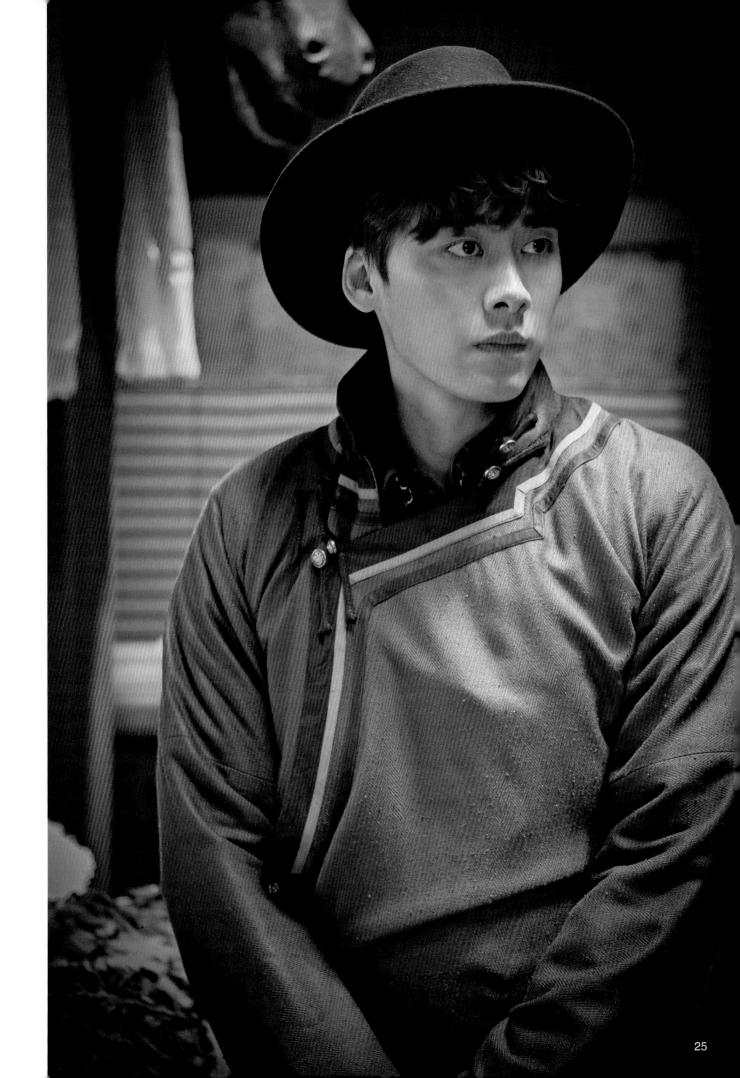

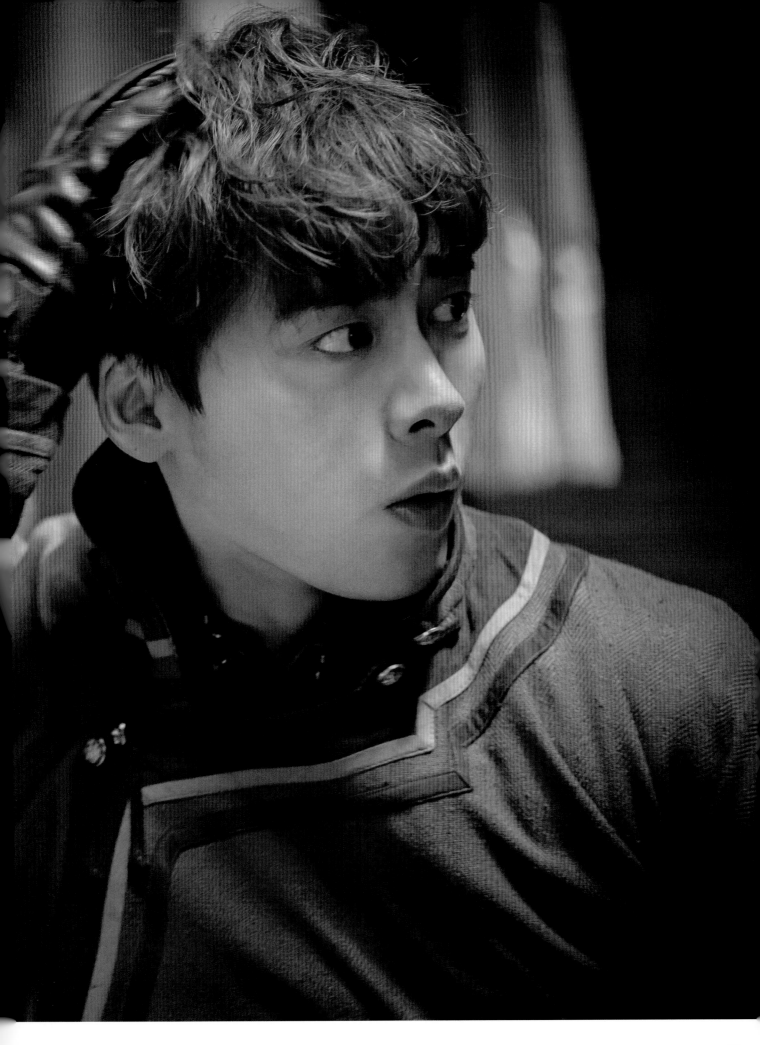

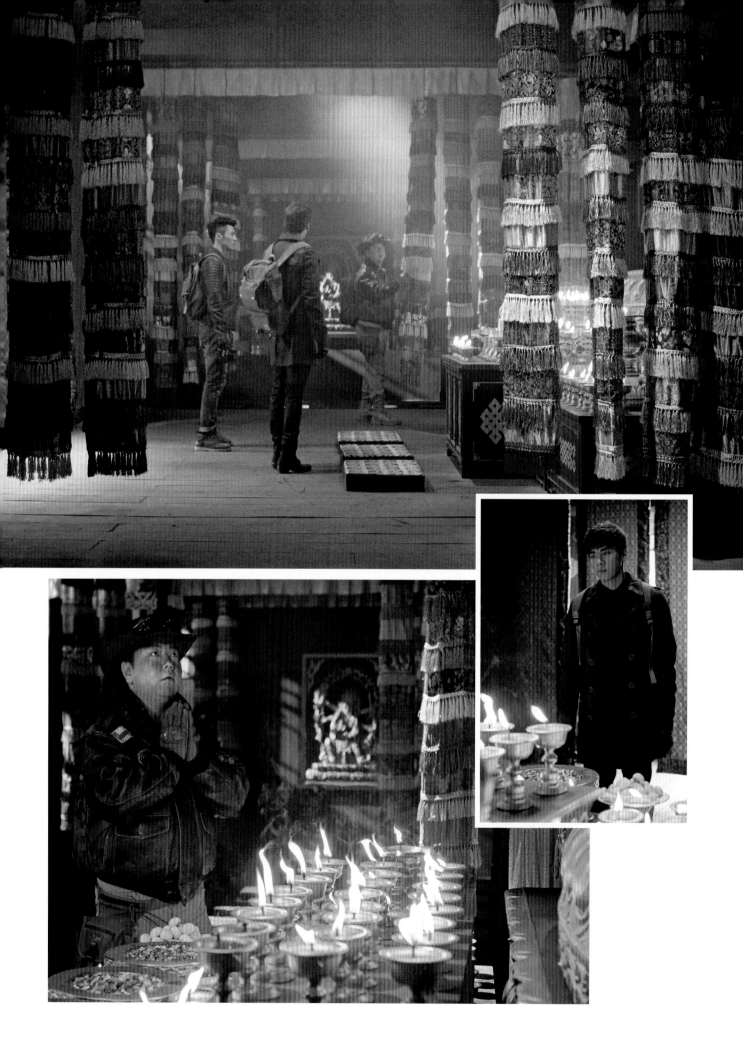

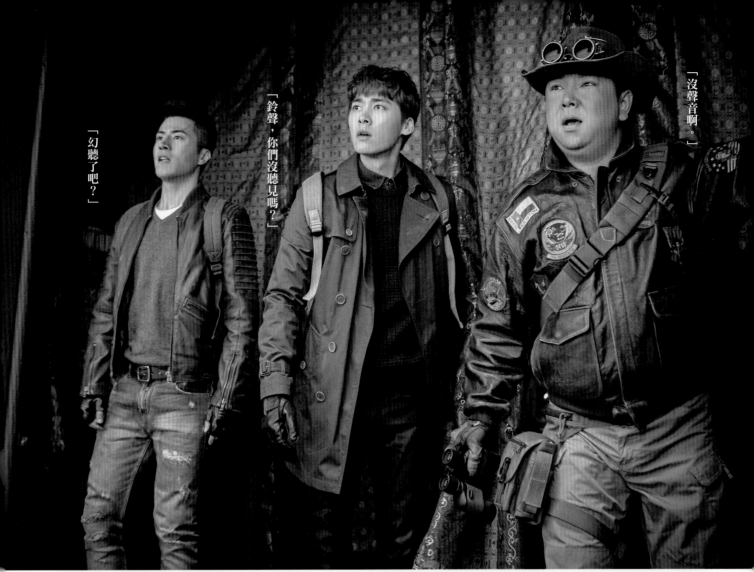

「沒聲音啊。」

「鈴聲，你們沒聽見嗎？」

「幻聽了吧？」

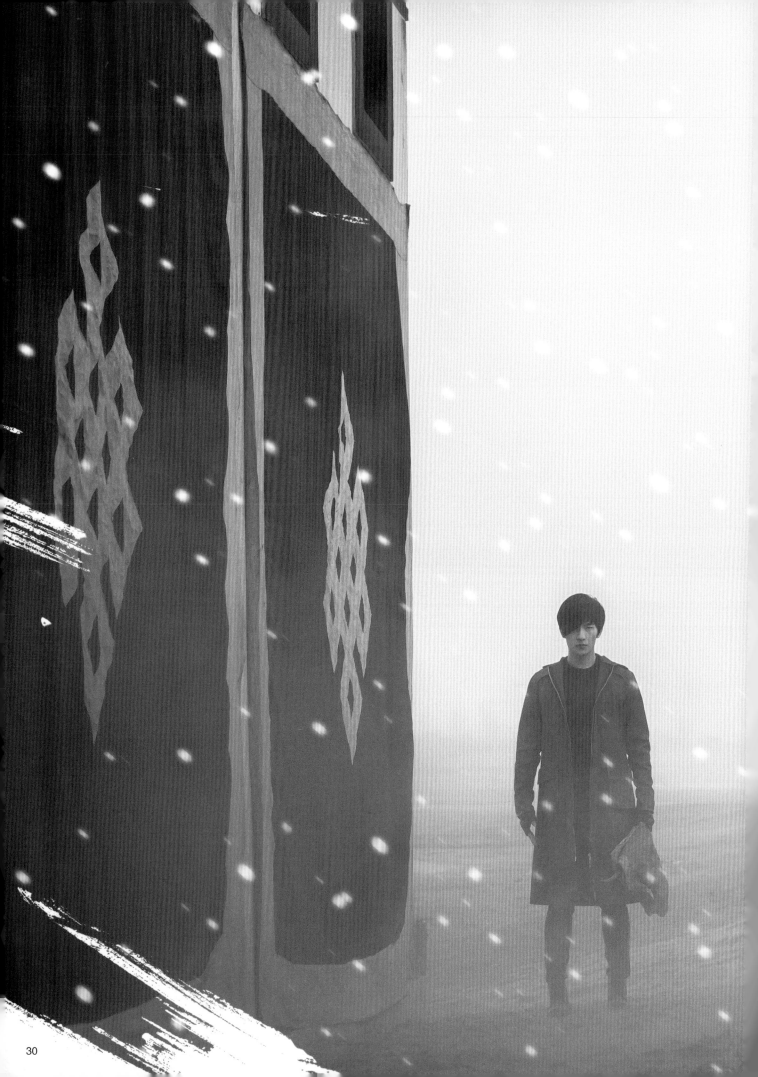

「他從哪兒冒出來的，是人是鬼啊？」

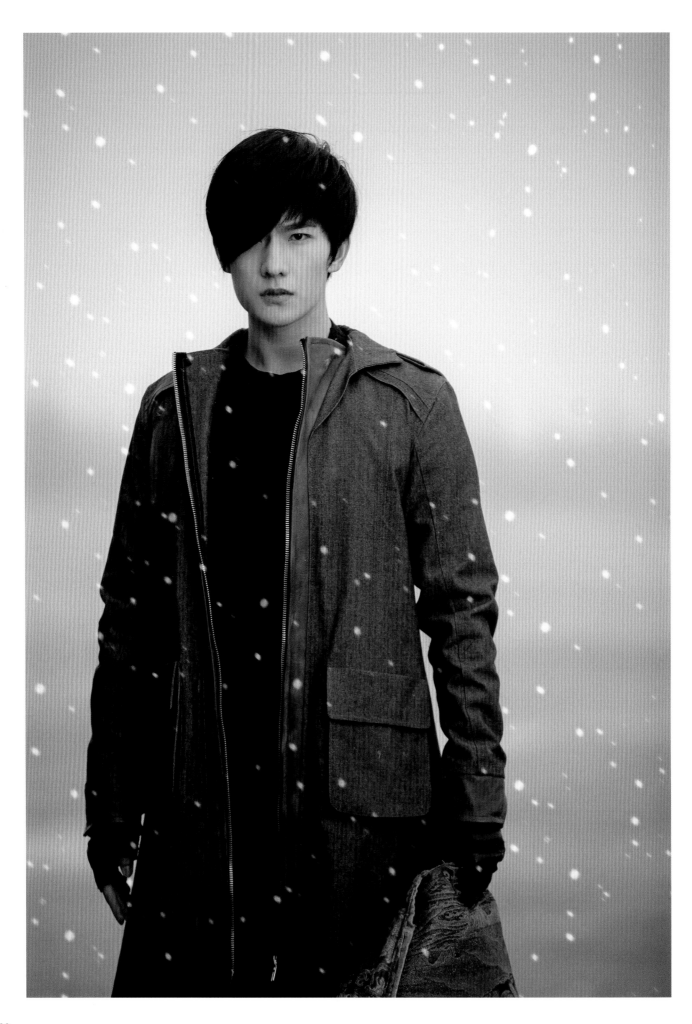

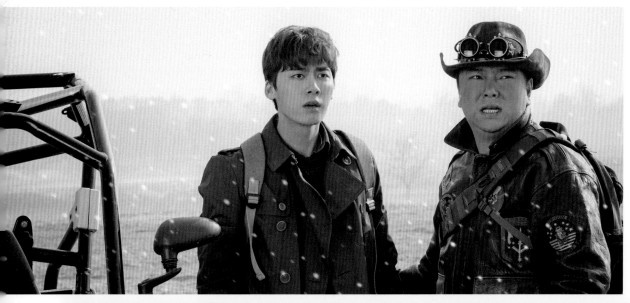

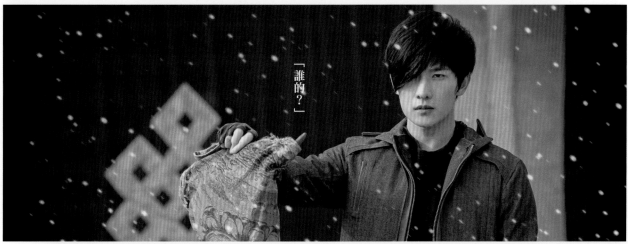

「誰的？」

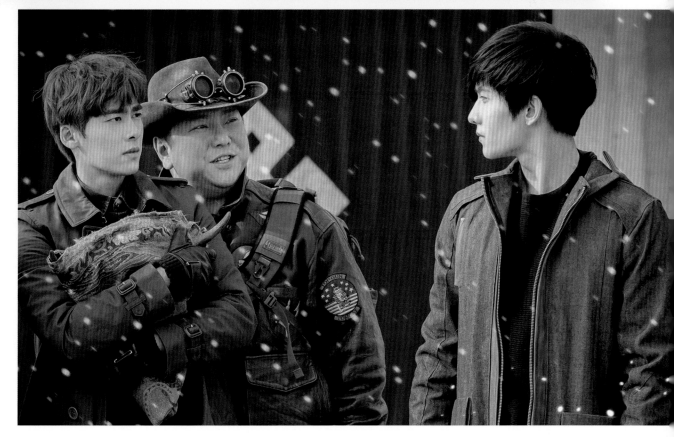

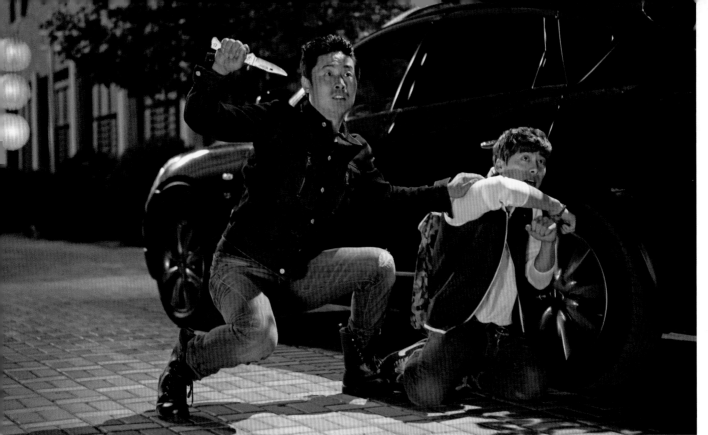

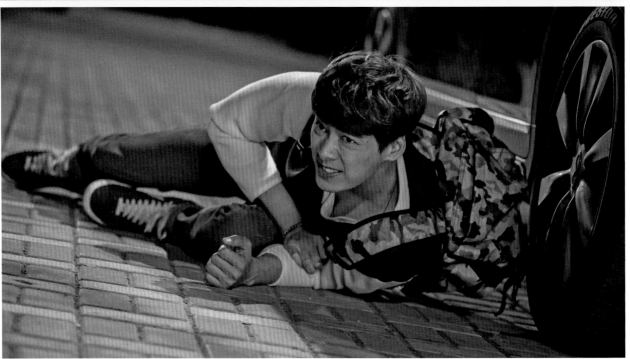

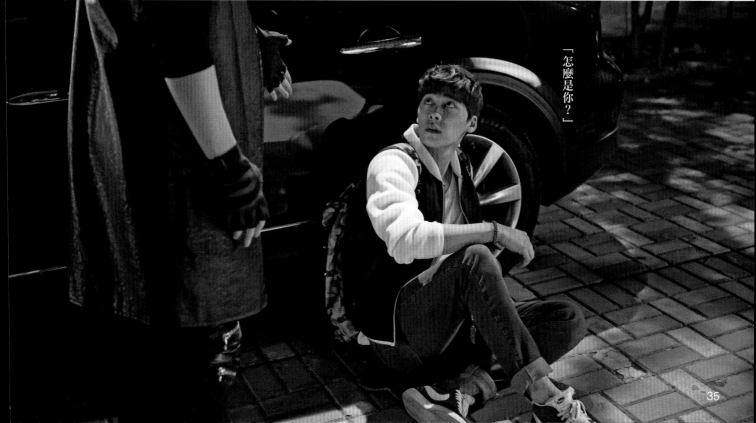

「怎麼是你？」

「你買這麼多大蒜幹什麼？」

「據說大蒜避邪，我還給你們都買了，明天出發的時候帶著吧！」

「下墓地沒那麼簡單，那地方可沒空調，而且漆黑一片、到處是機關，隨時可能遭遇不測。你是家裡的獨苗，你要是有個三長兩短，我怎麼給你死去的爸爸交代……」

「不帶我去就算了，當我沒說過！」

「三叔，別啊！你看，我誠心請你過來，還特地給你準備了這個。」

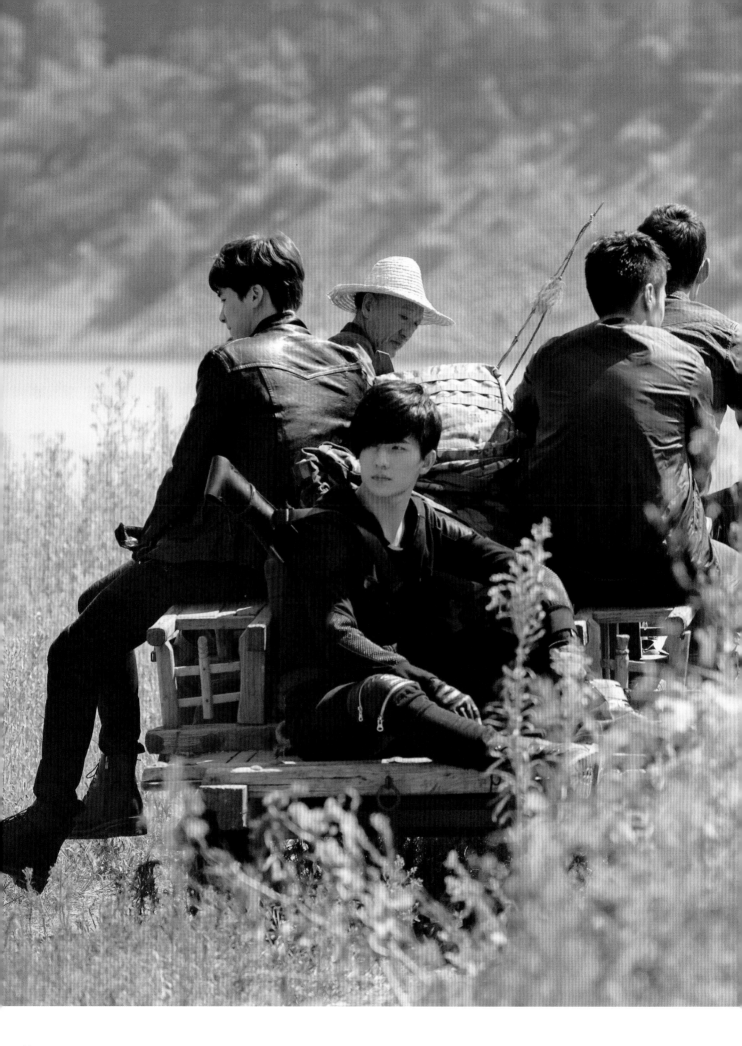

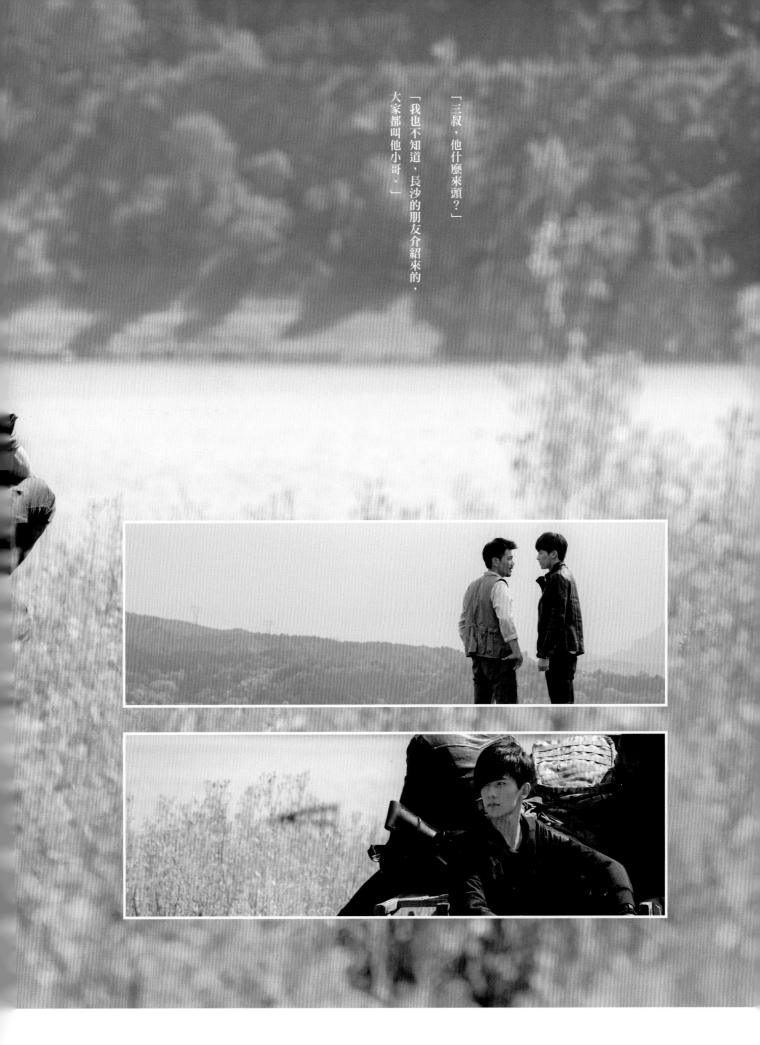

「三叔，他什麼來頭？」
「我也不知道，長沙的朋友介紹來的，
大家都叫他小哥。」

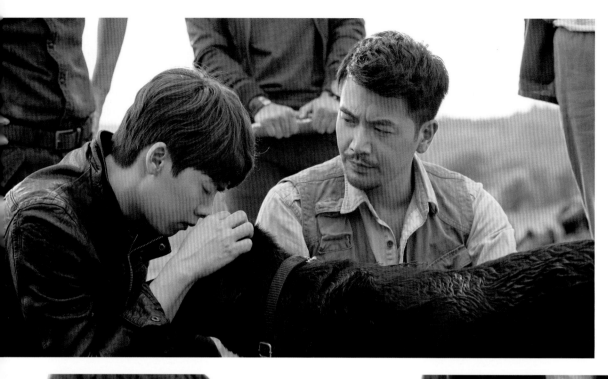

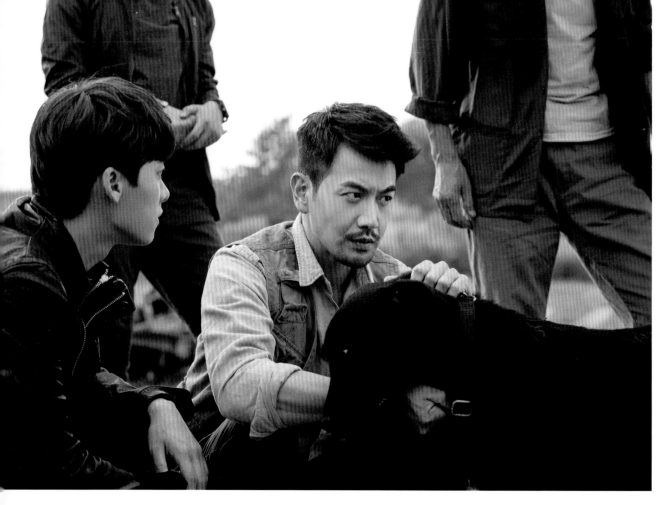

「多久沒給這條狗洗澡了，一股狗騷味。」

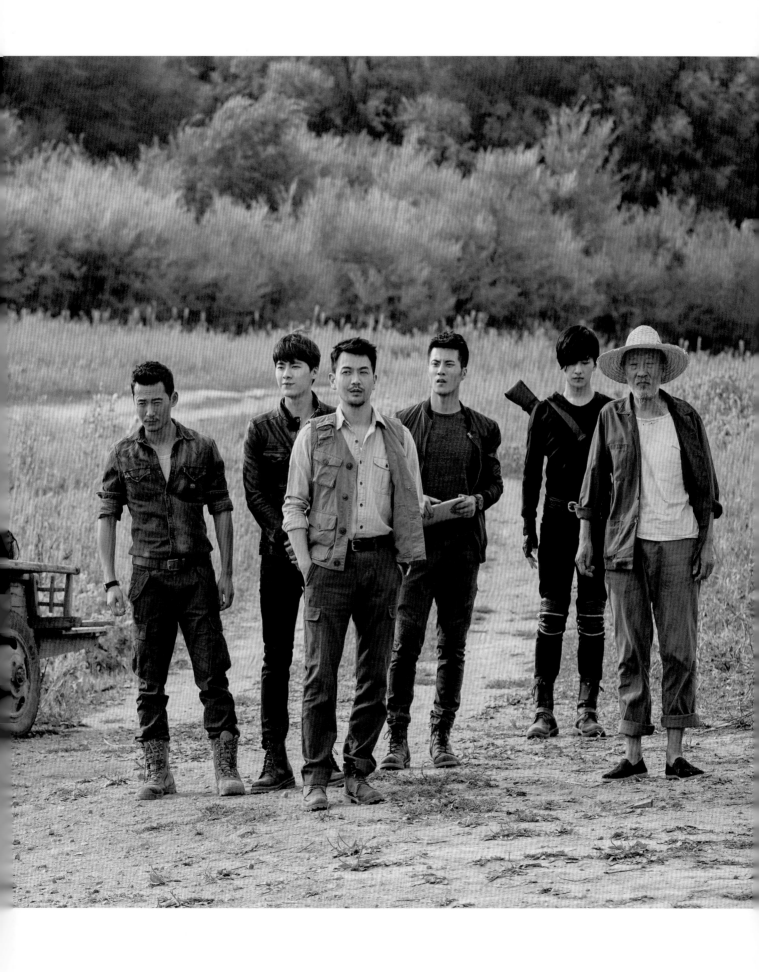

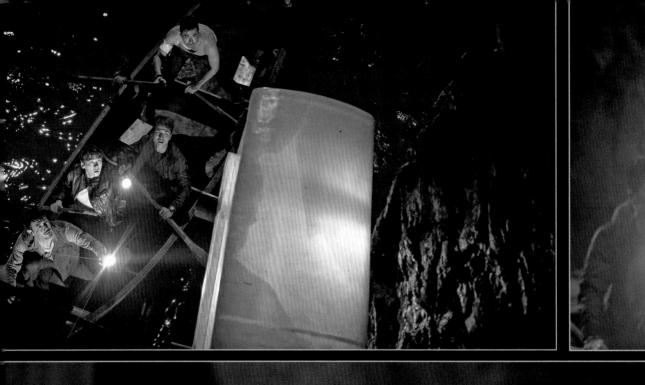

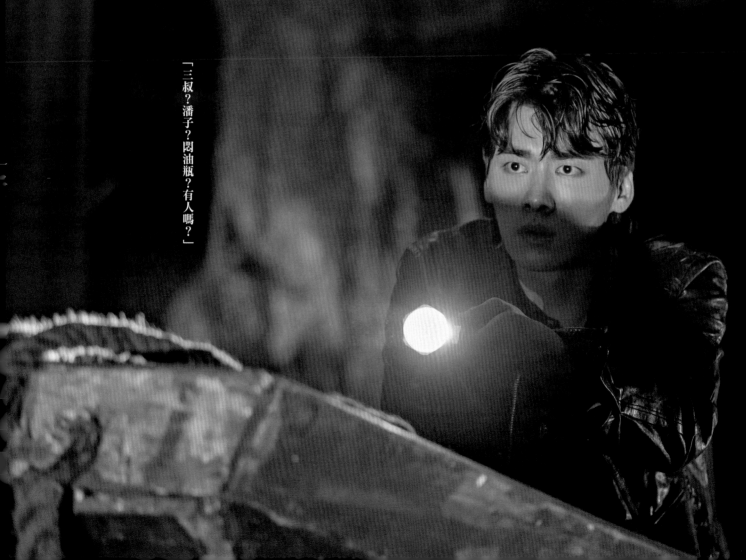

「三叔？潘子？悶油瓶？有人嗎？」

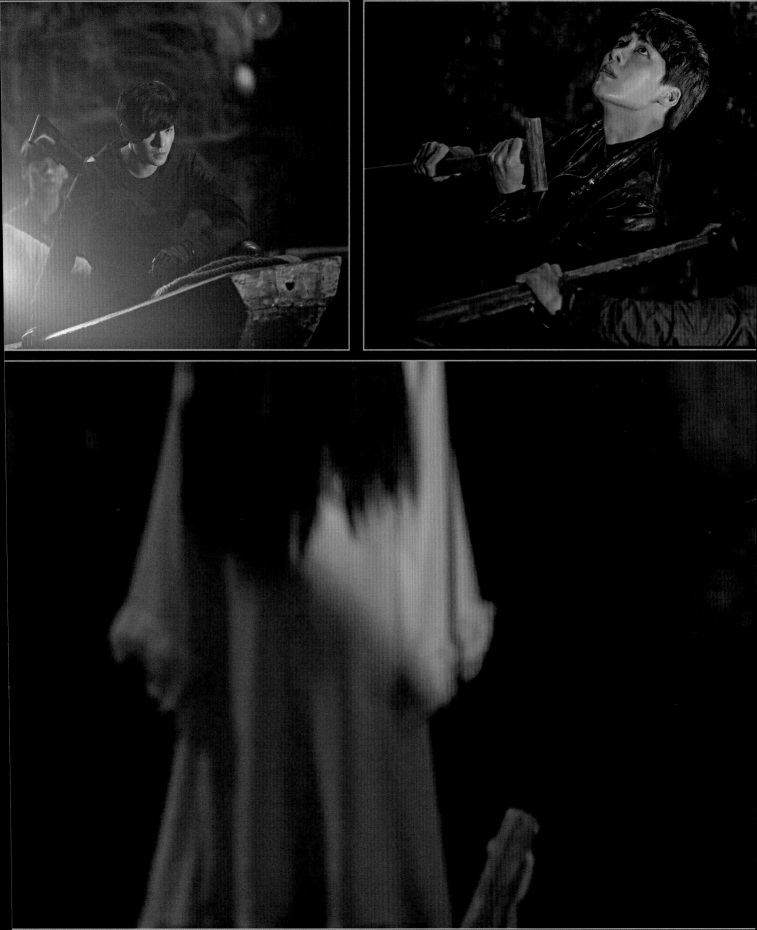

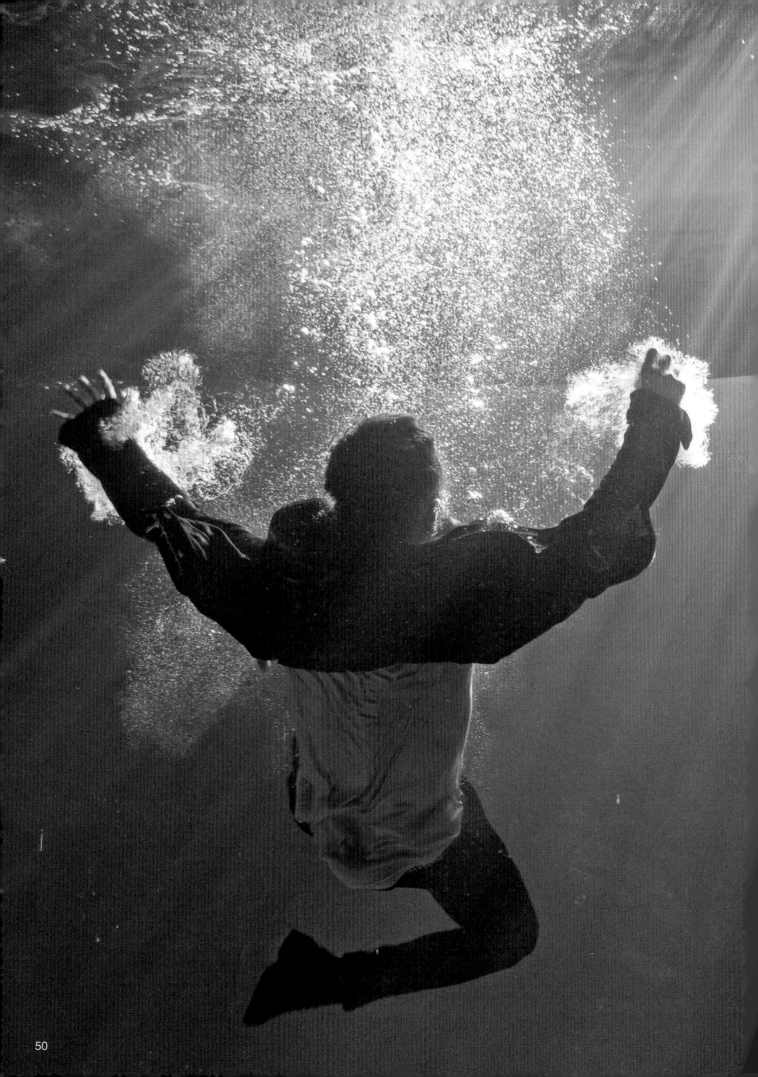

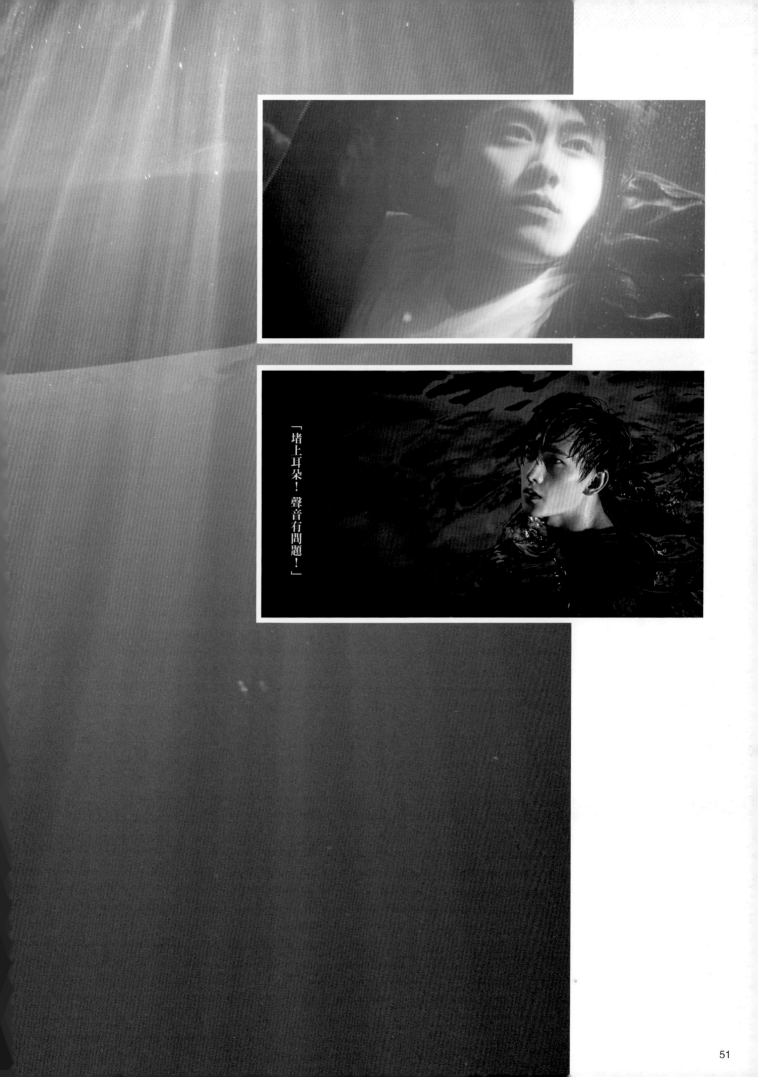

「堵上耳朵！聲音有問題！」

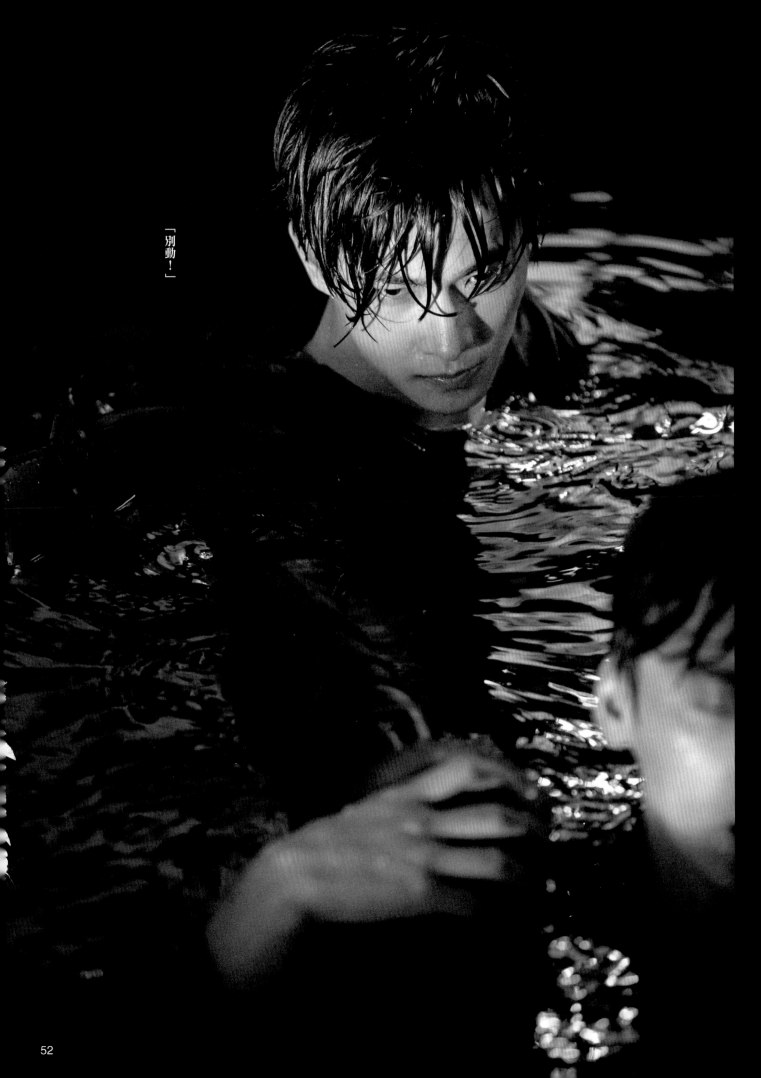

「別動！」

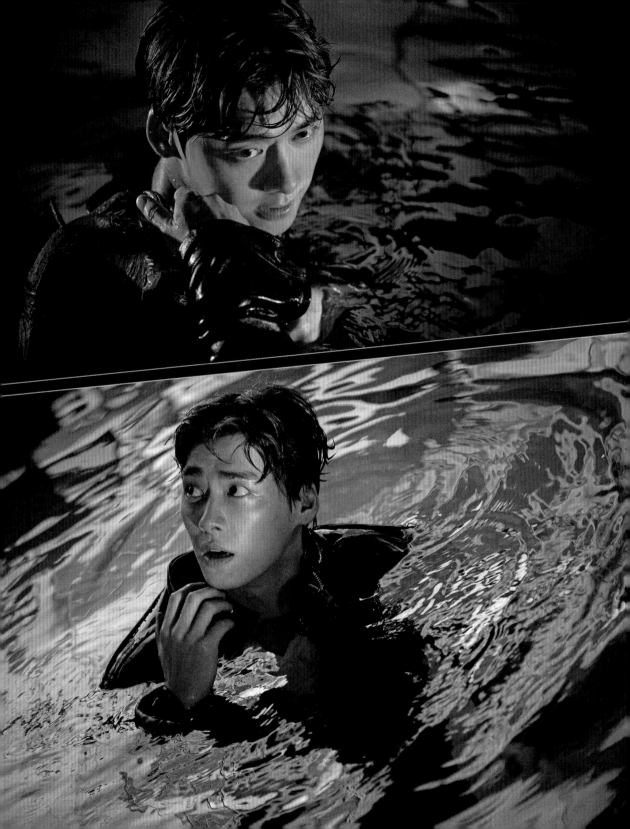

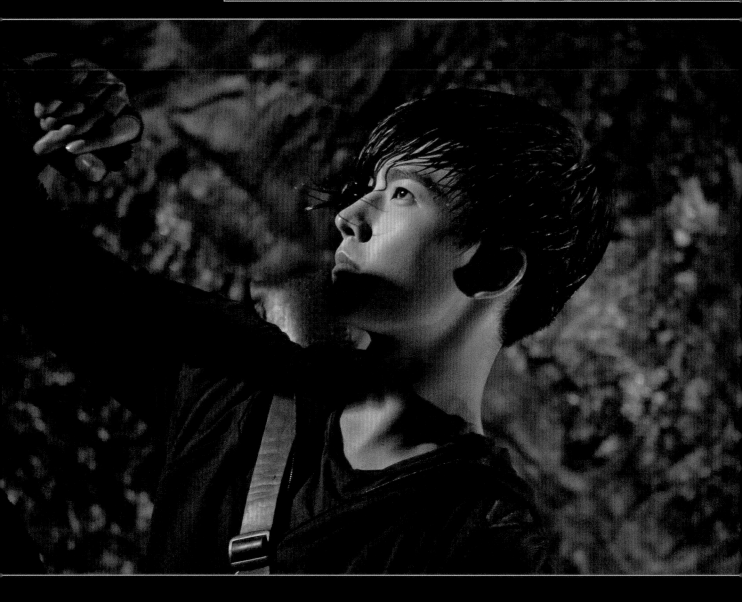

「快走，千萬不要回頭看！」

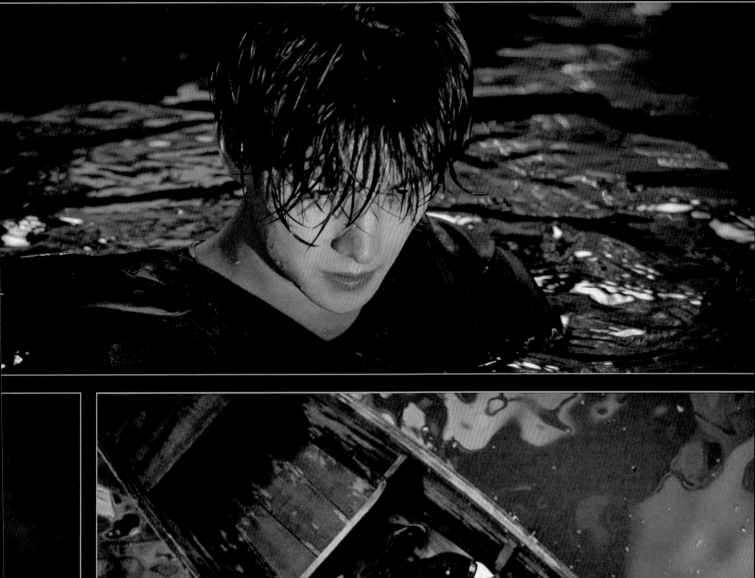
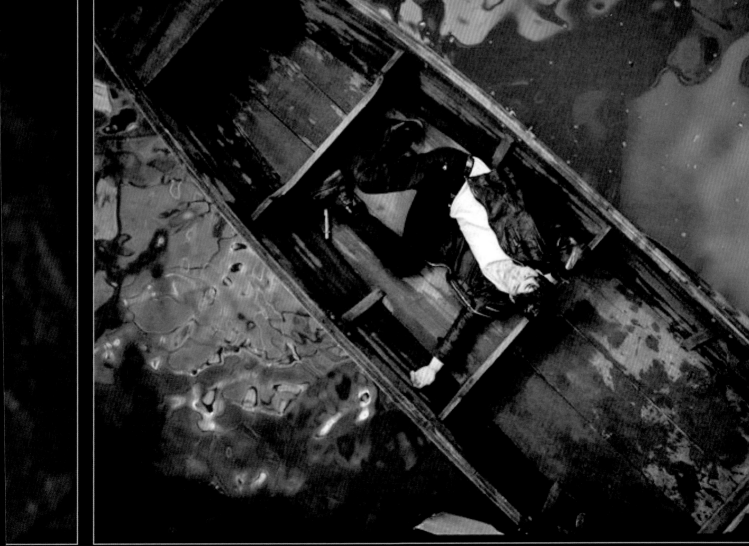

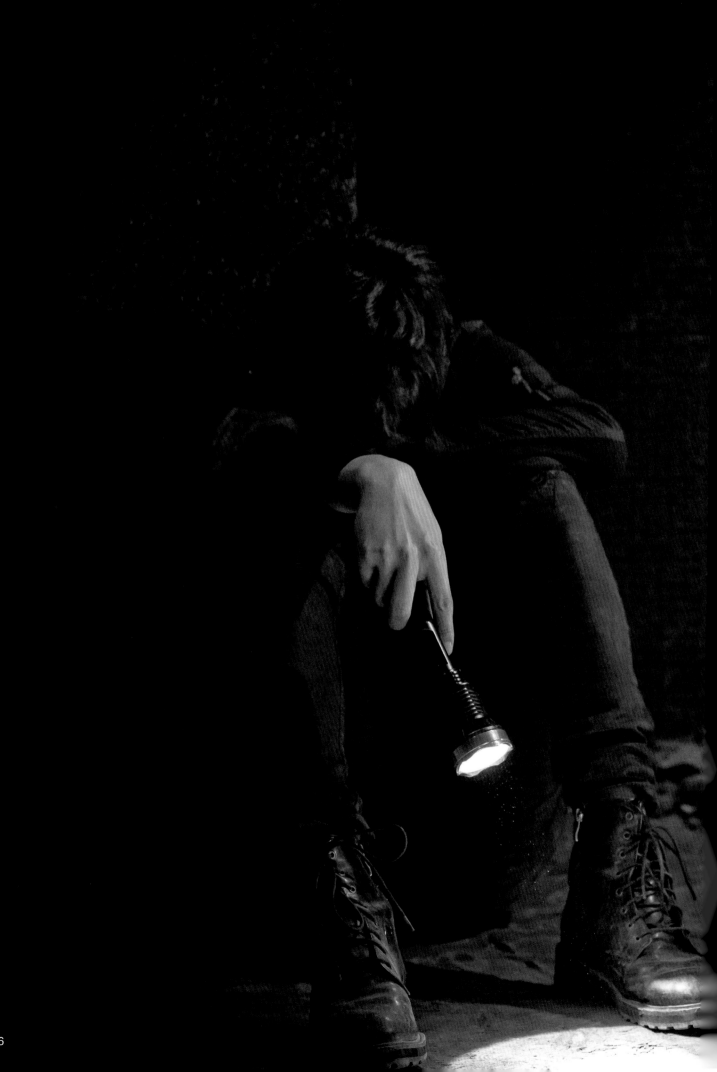

真相

詞◎段思思

夢裡去過的地方
是地獄或天堂
仰望的蒼穹之上
是夜或晨光
所堅持的信仰
是謊言還是真相
你是否迷茫
如果靈魂的存在
只是一種假象
疲於奔波的理想
還算不算荒唐
什麼給你力量
是心還是手掌
奮不顧身戰一場
試探生命多寬廣
人心 匆匆忙忙
路過的旅途 都是夢想
真相 暗自生長
你的無畏 我的熱淚 滾燙
心就無量
什麼在血液流淌
畫今生的形狀
太多的順理成章
帶你到我身旁
隨神祕的指引
揭開前世的謊
迷霧也不能阻擋
衝破黑暗的鋒芒
人心 匆匆忙忙
路過的旅途 都是夢想
真相 暗自生長
你的無畏 我的熱淚 滾燙
去愛 去夢去闖
去觸碰失去 感受悲傷
別問 地老天荒
早已塵封 這片土壤
熱血 才能滋養

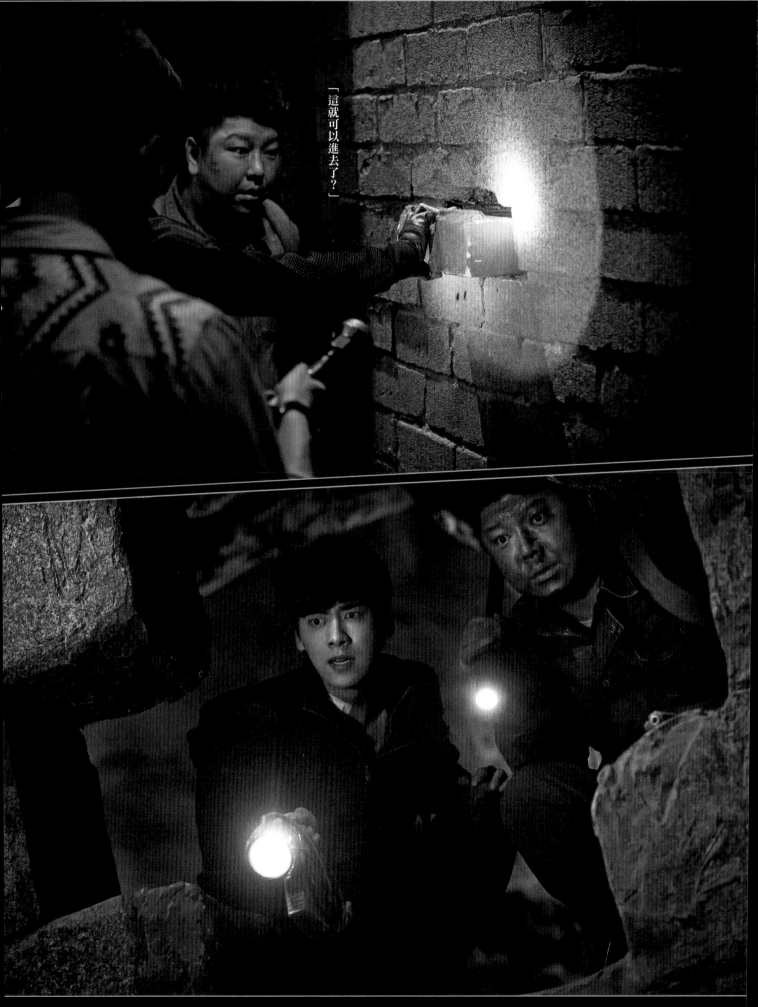

「這就可以進去了？」

「放心，有我潘子在，
出了危險也絕不會傷到你們！」

59

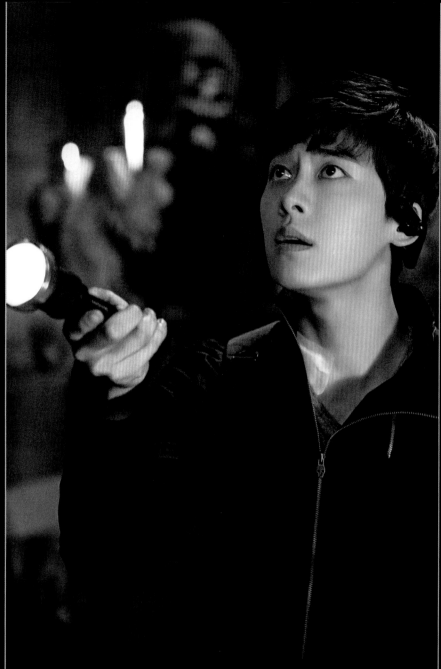

「我的天，什麼鬼東西？」

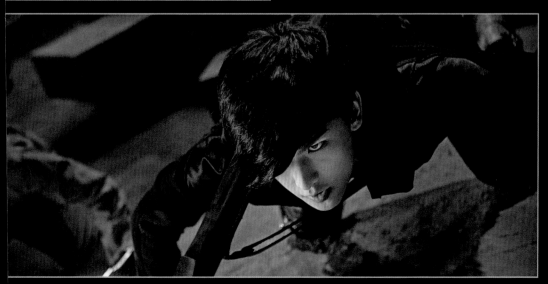

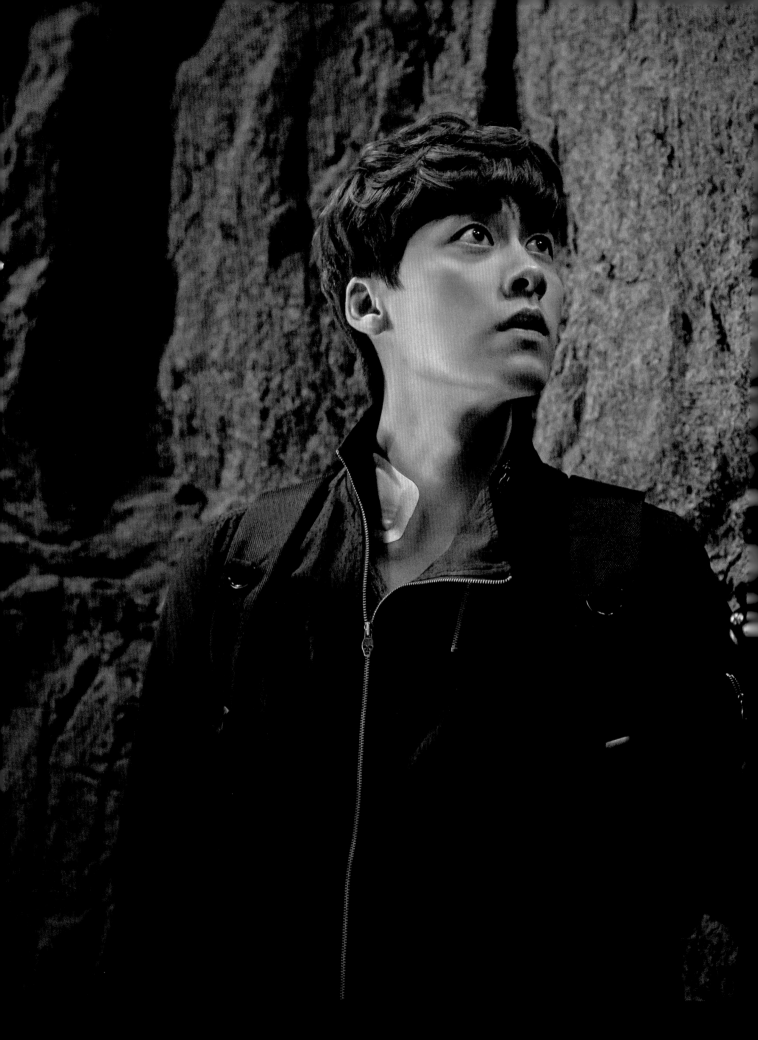

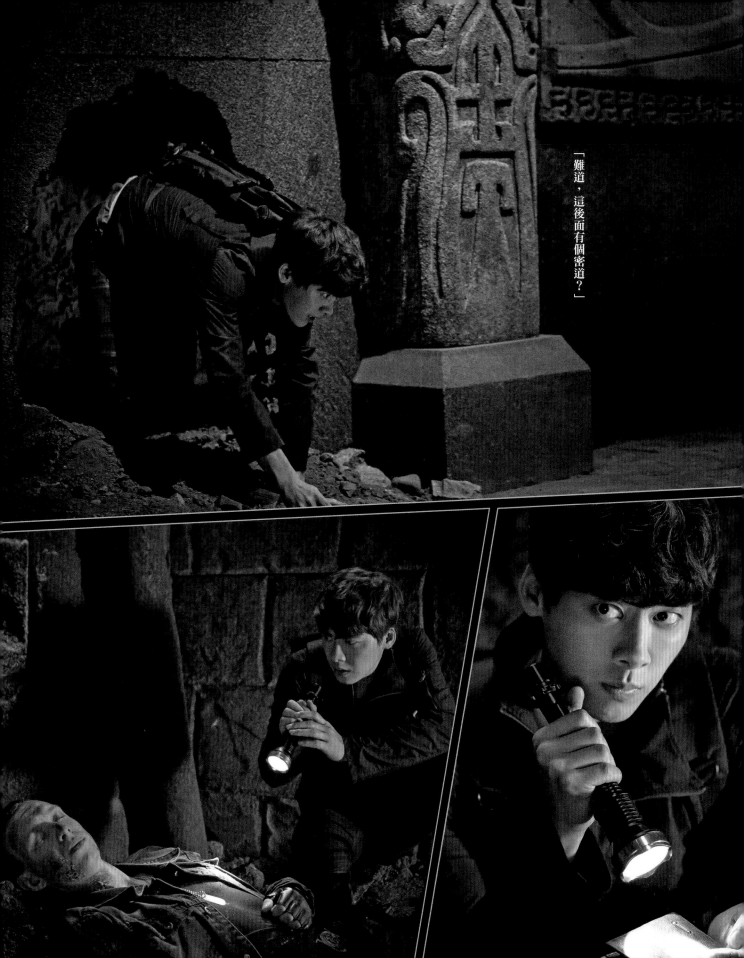

「難道，這後面有個密道？」

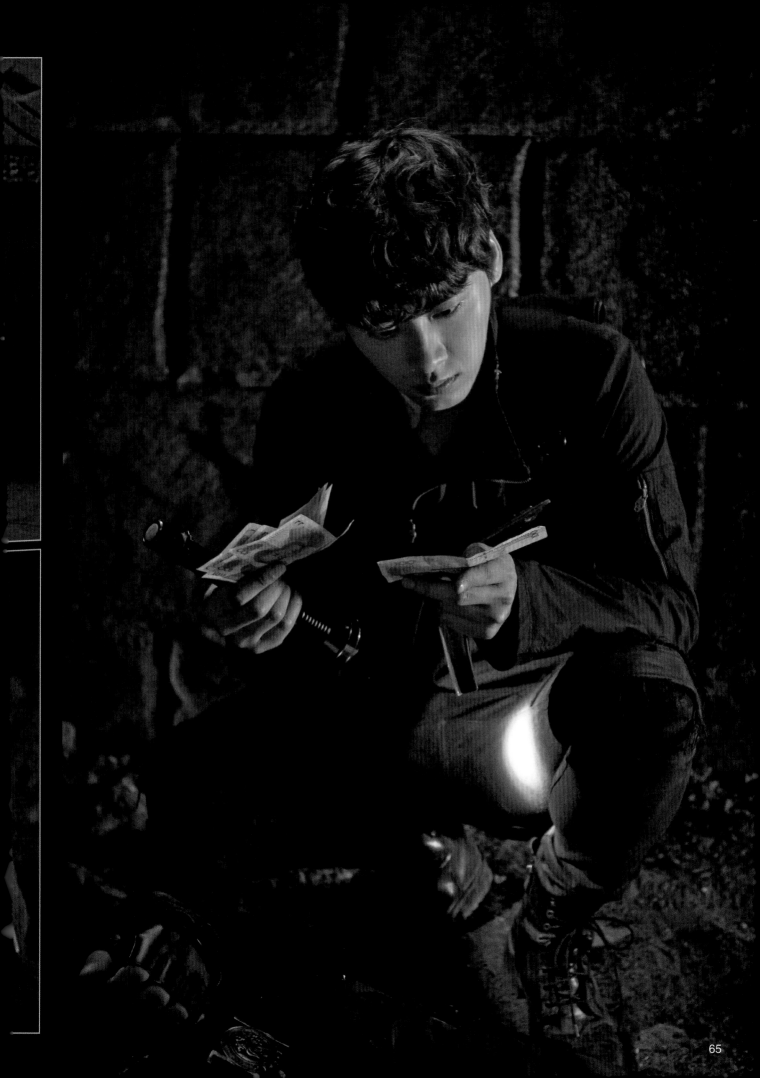

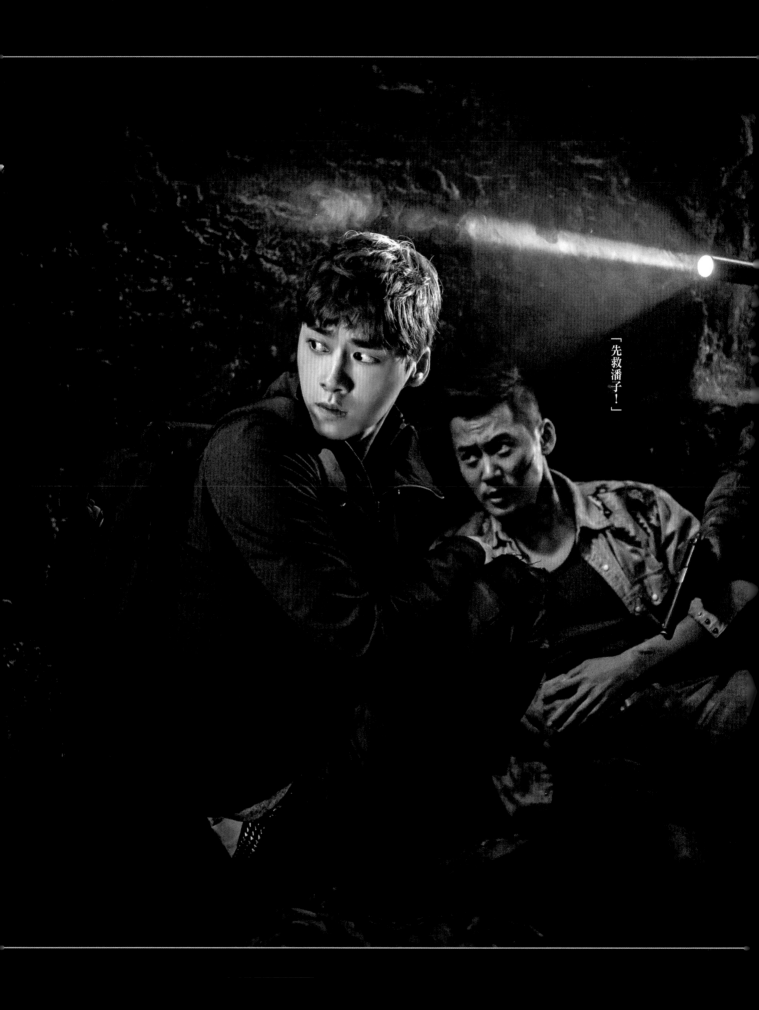

「先救潘子！」

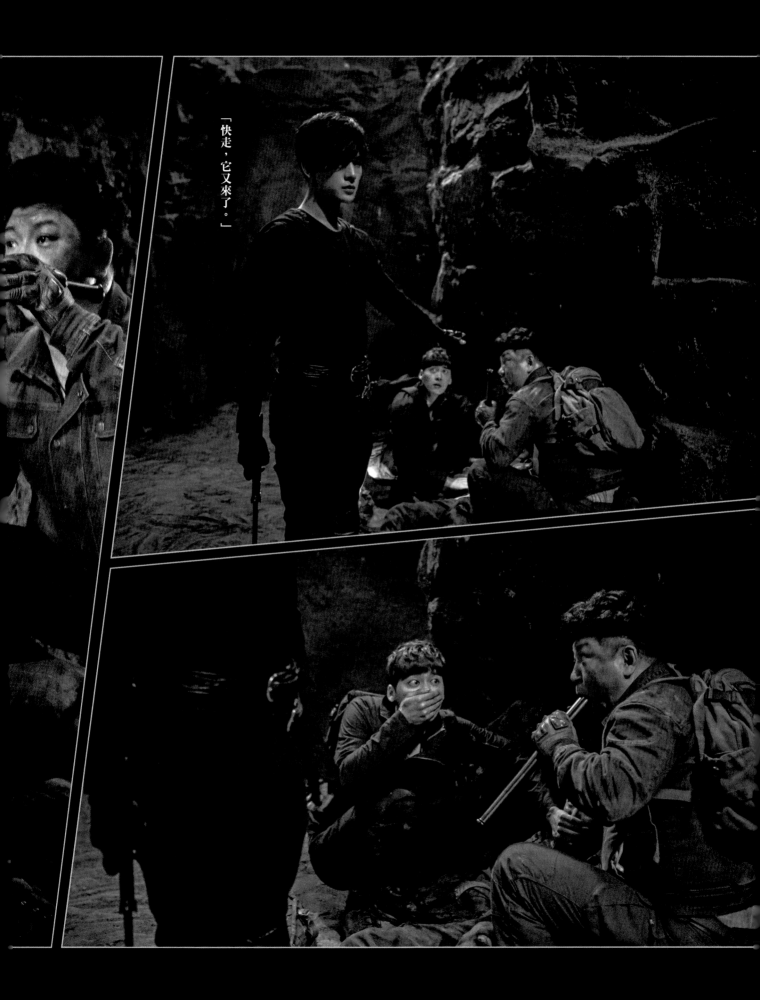

「快走，它又來了。」

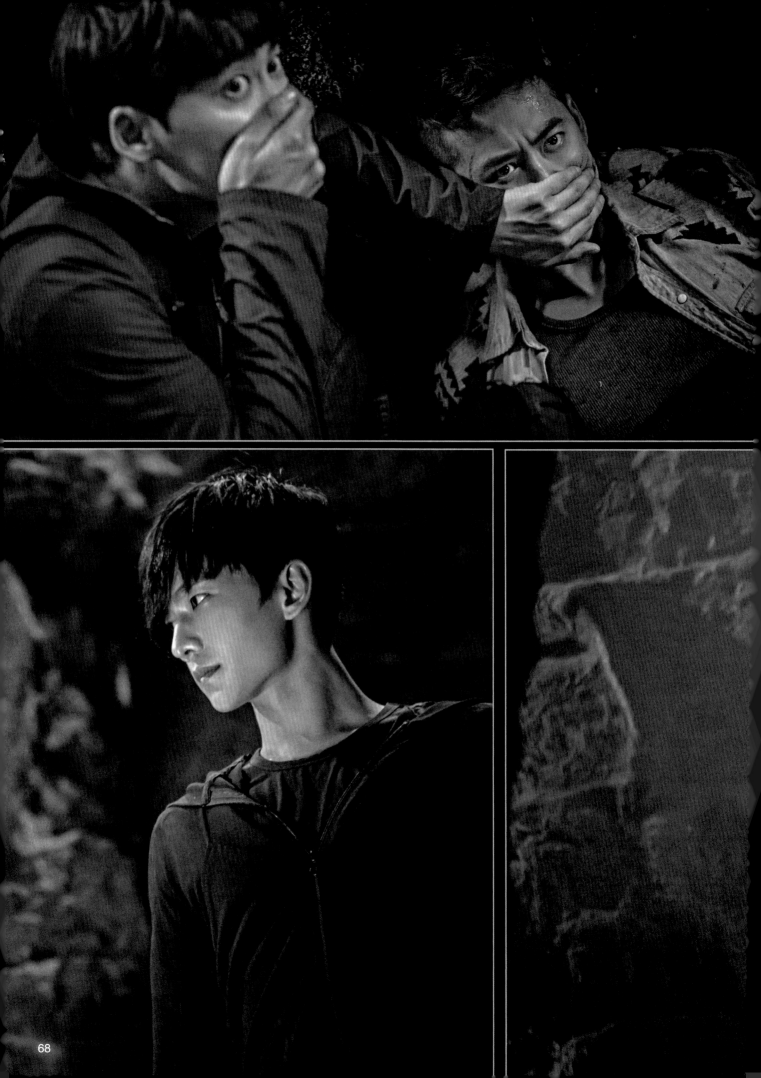

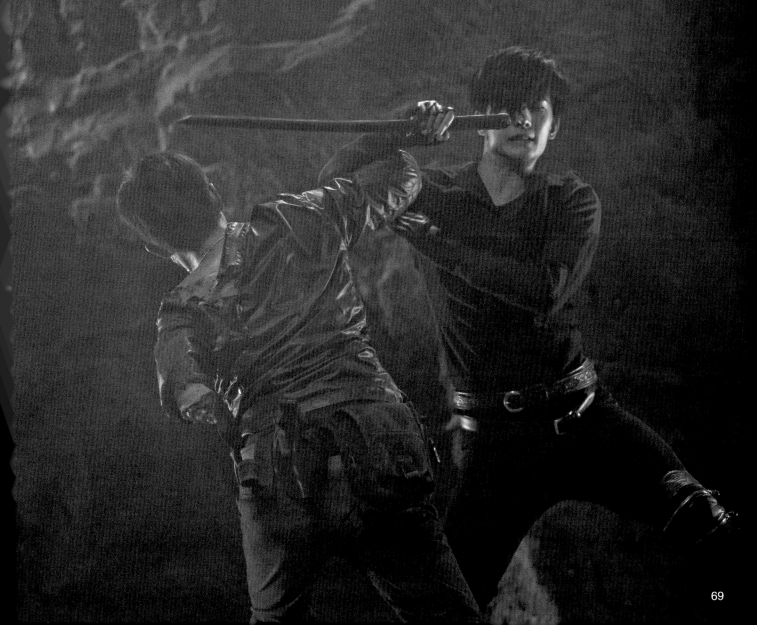

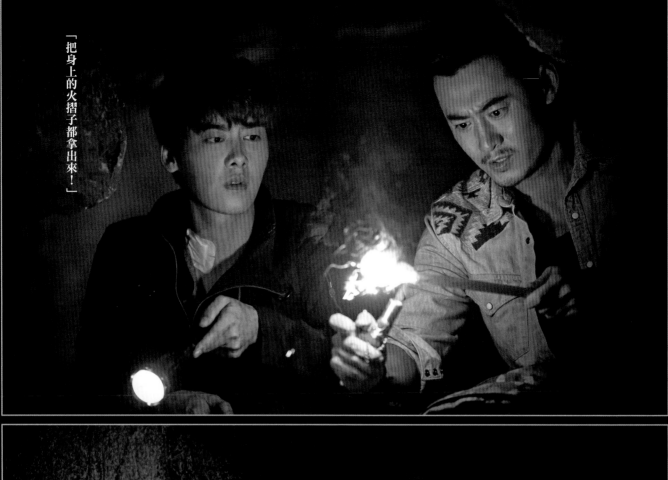

「把身上的火摺子都拿出來！」

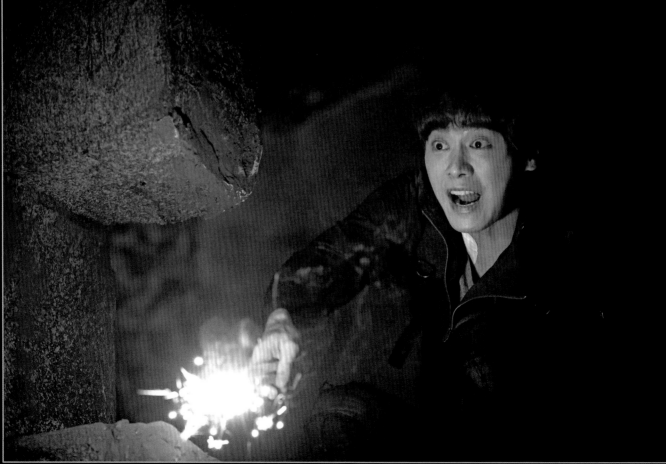

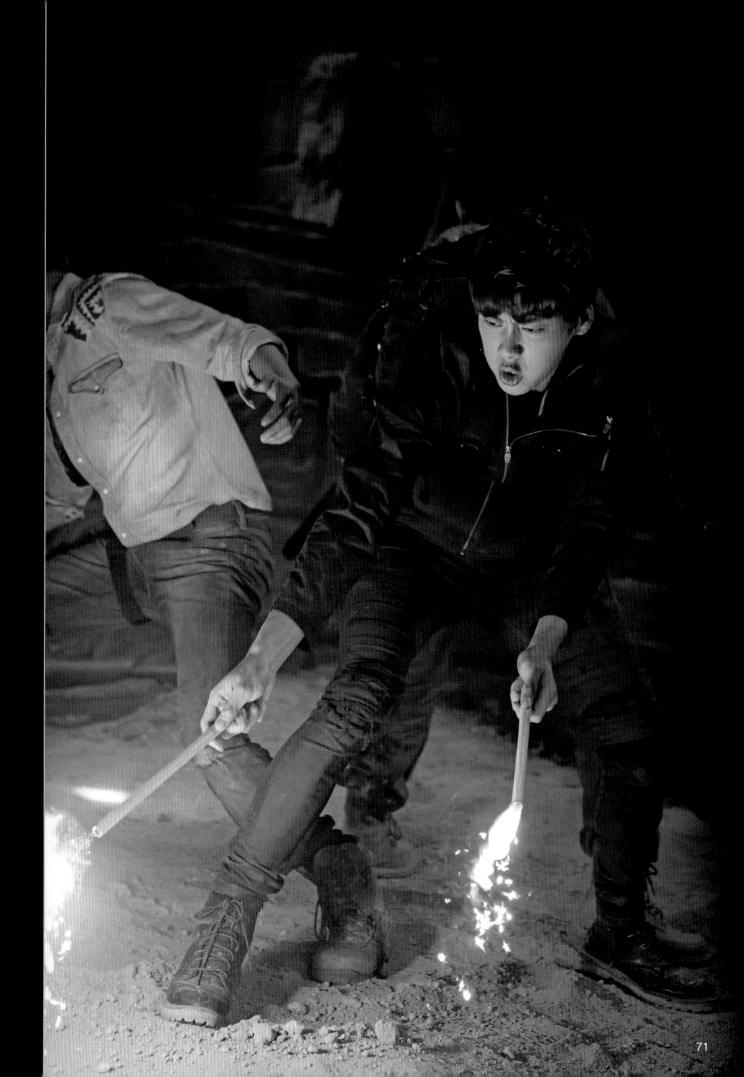

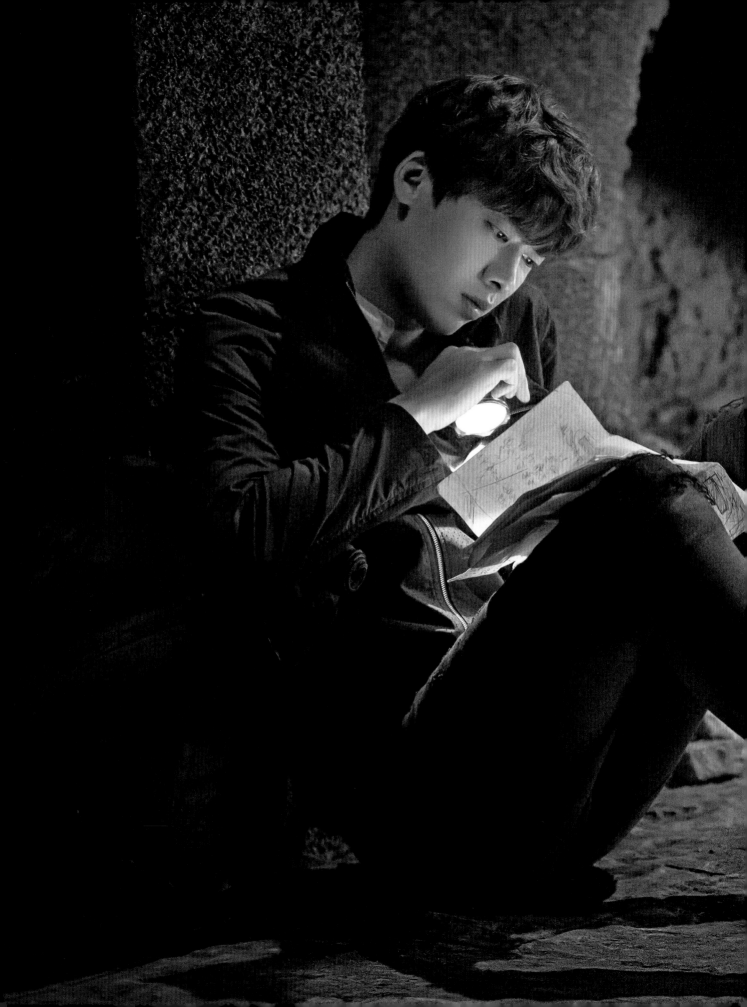

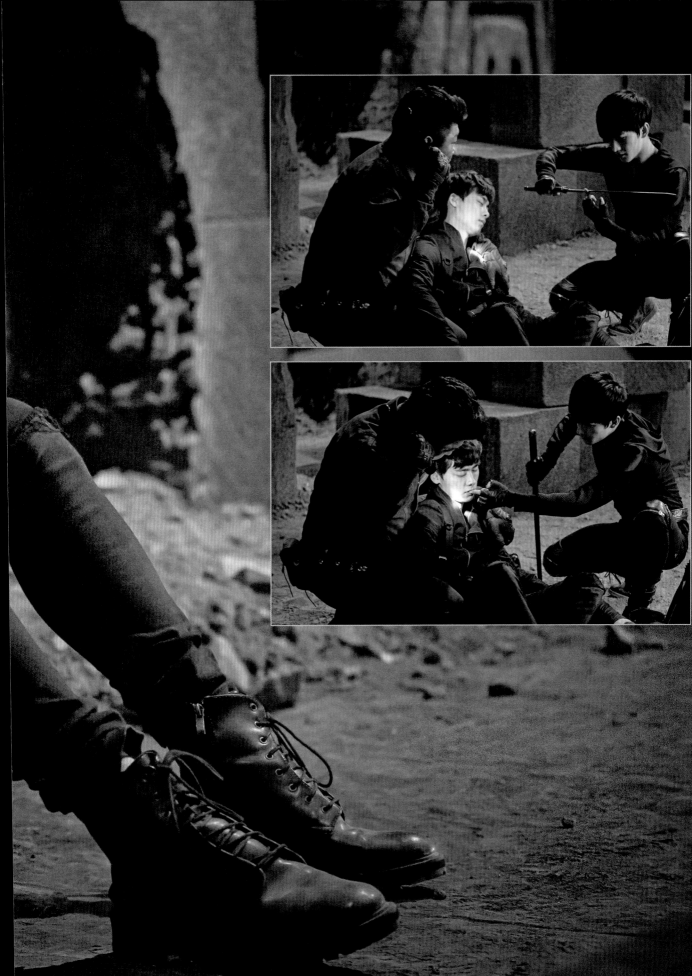

「敢偷襲你胖爺！誰！」

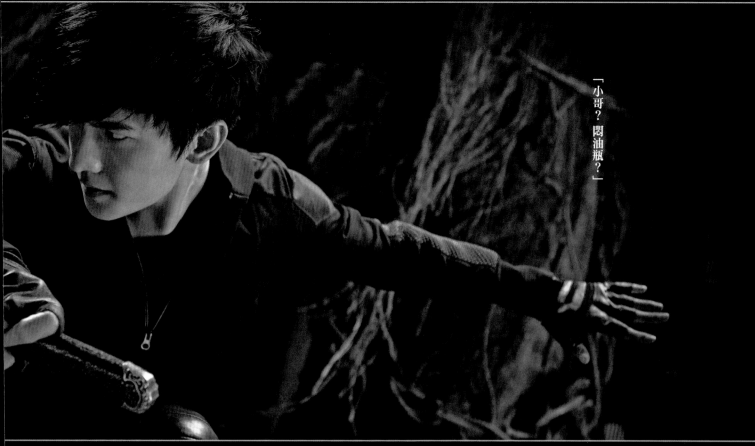

「小哥？悶油瓶？」

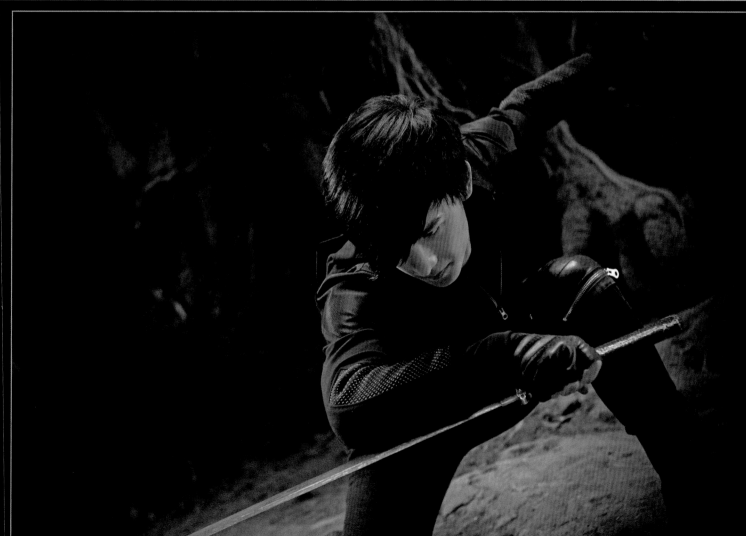

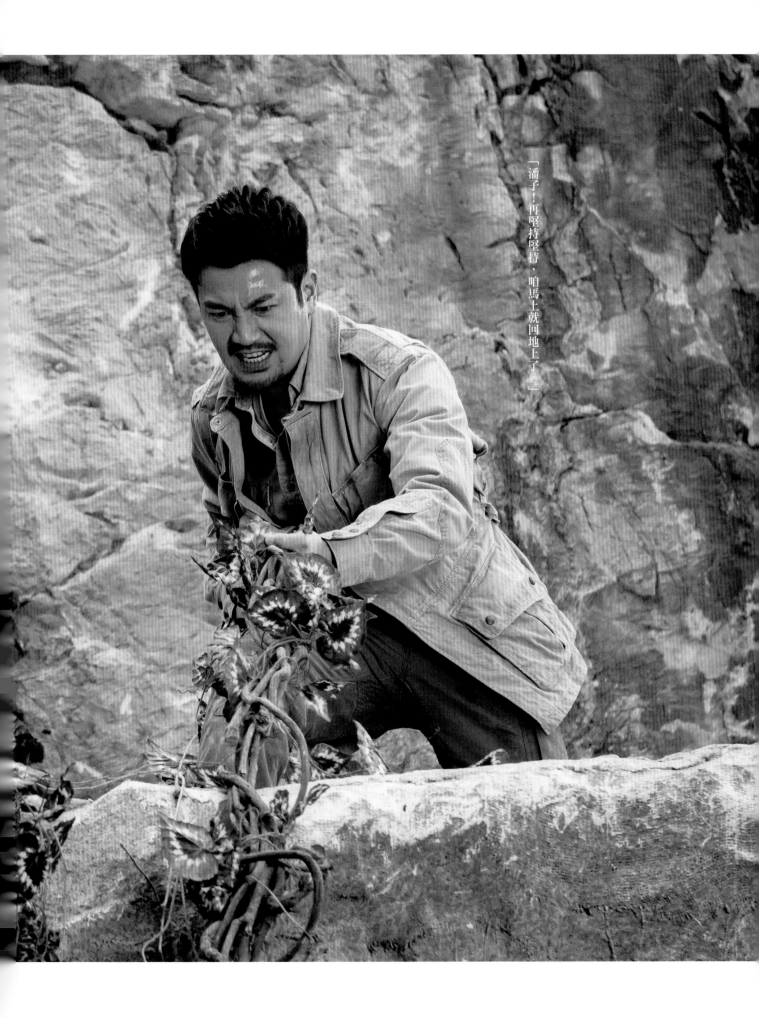

「潘子！再堅持堅持，咱馬上就回地上了。」

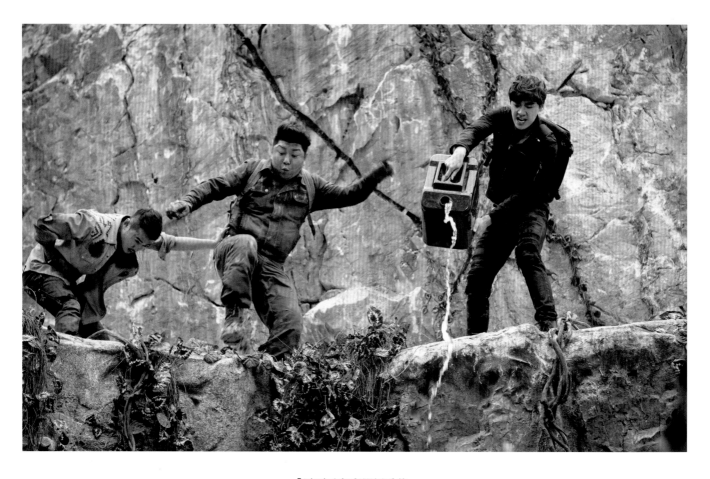

「這下子有它們好看的。」

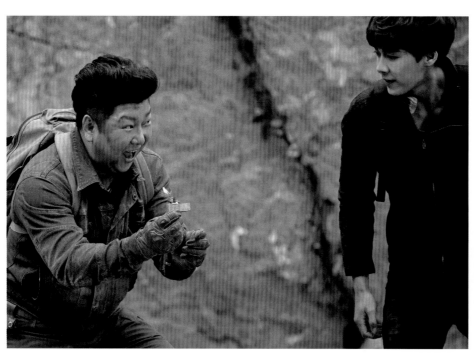

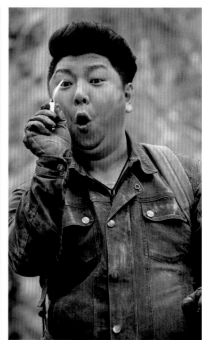

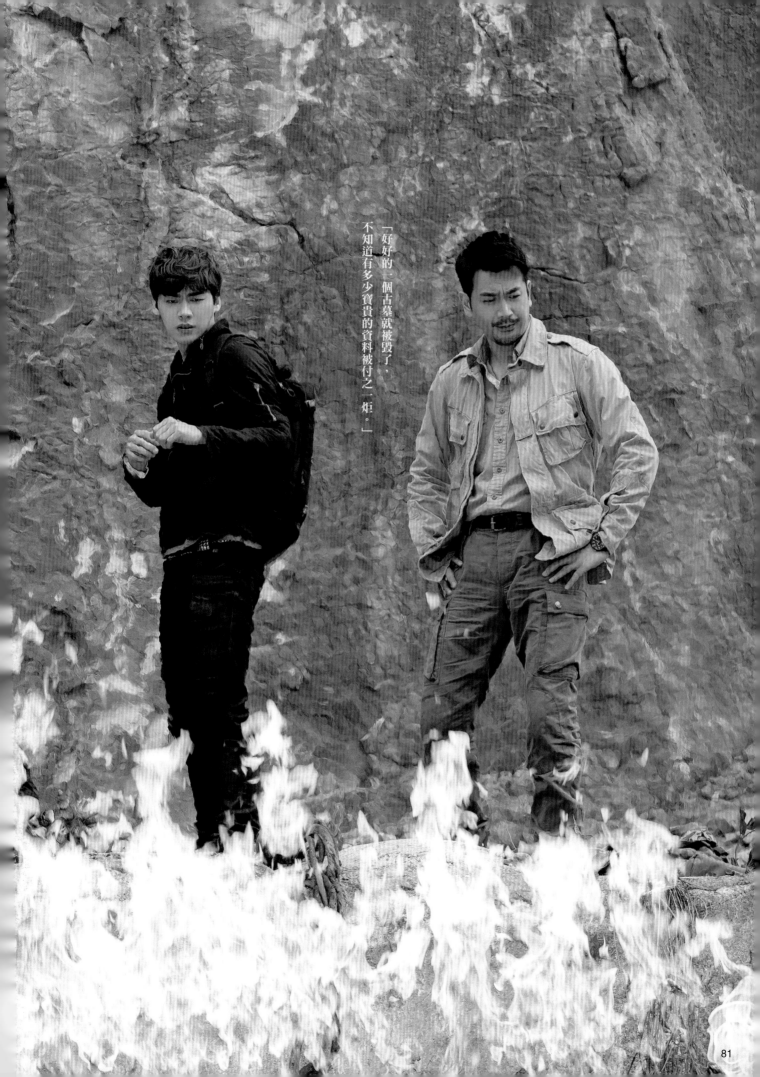

「好好的一個古墓就被毀了，不知道有多少寶貴的資料被付之一炬。」

「小哥呢？」

「他救了我之後去了哪裡？」

「這人神出鬼沒的，我估計著是自個兒走了。」

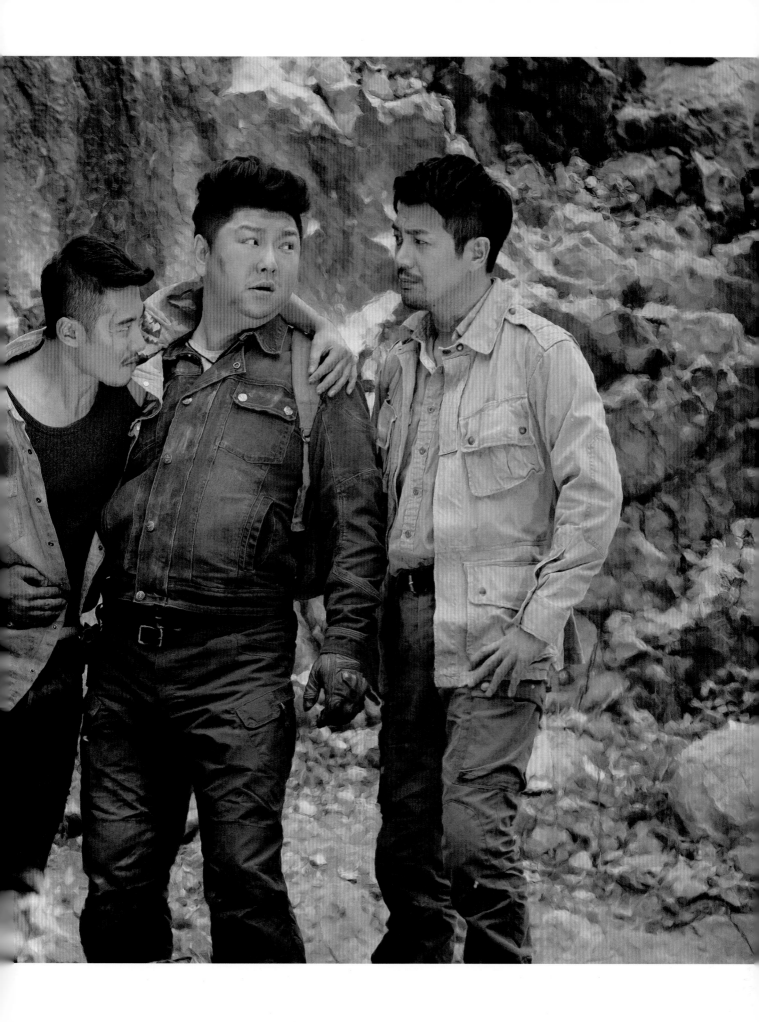

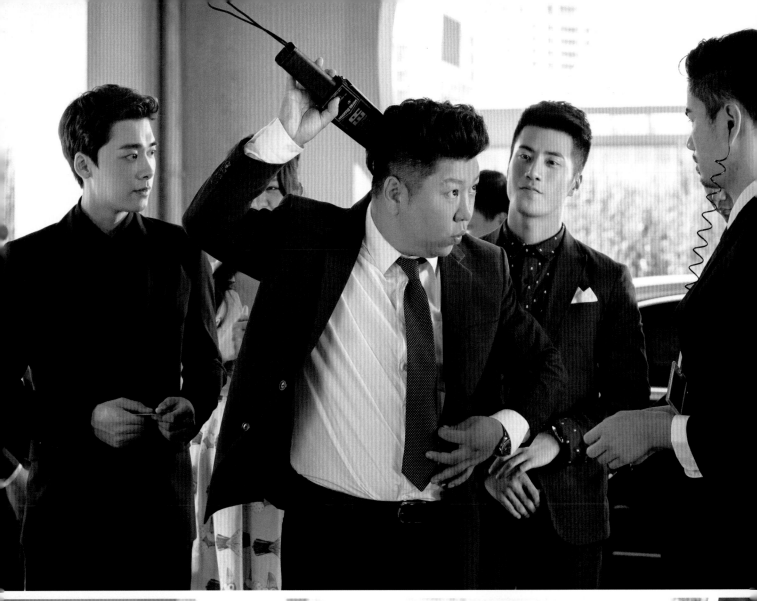

「都別站在這兒了，一起去樓上坐會兒吧。」

「趕得早不如趕得巧，拍賣會馬上開始了。」

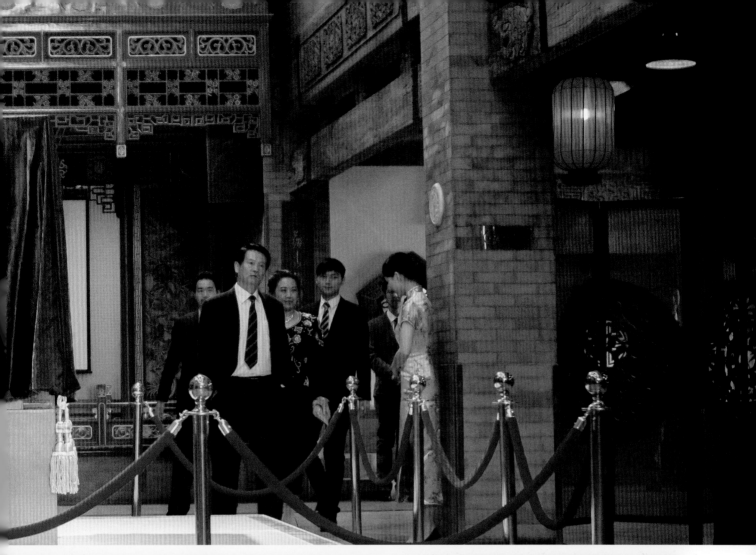

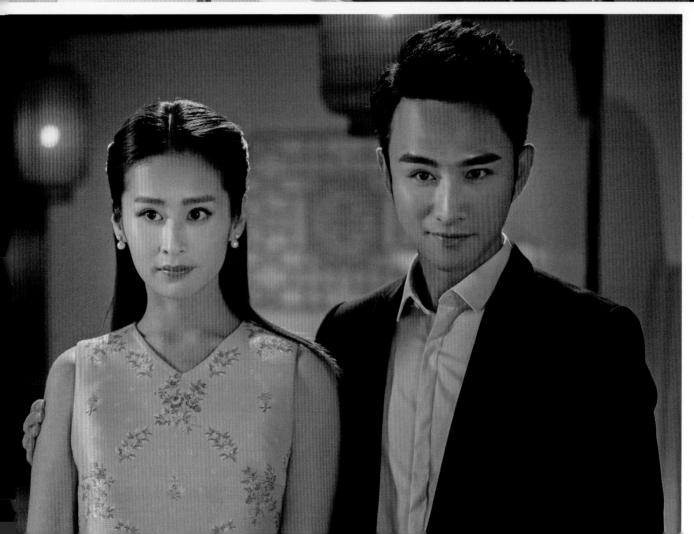

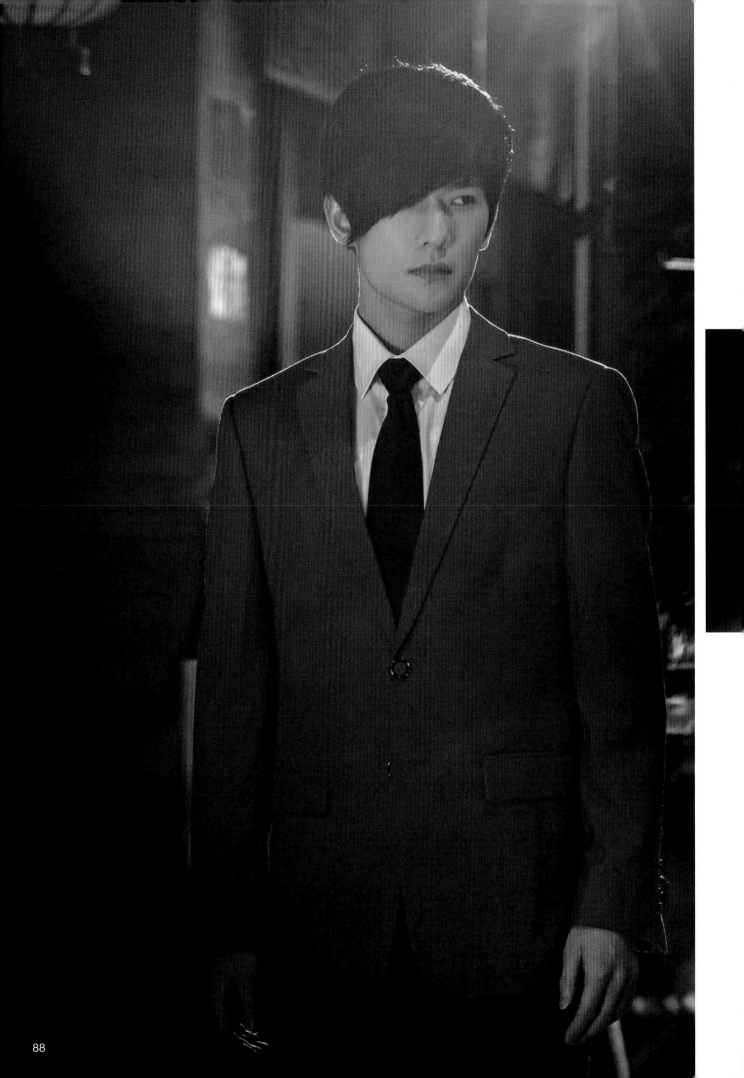

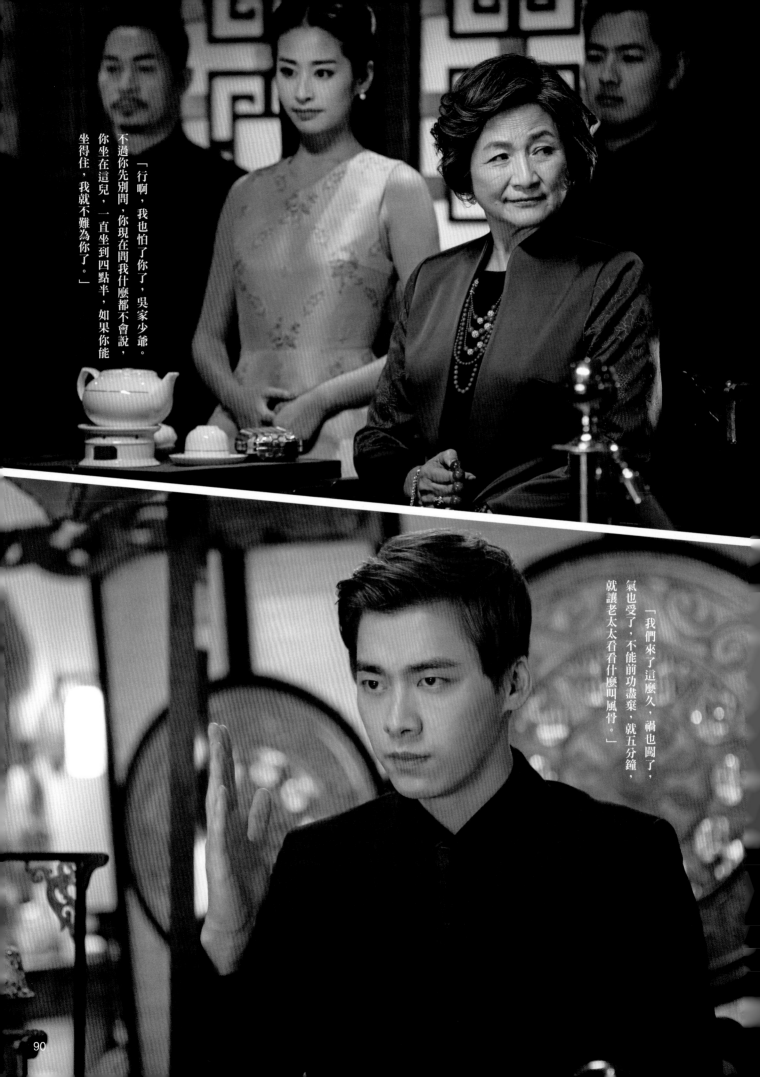

「行啊，我也怕了你了，吳家少爺。不過你先別問，你現在問我什麼都不會說，你坐在這兒，一直坐到四點半，如果你能坐得住，我就不難為你了。」

「我們來了這麼久，禍也闖了，氣也受了，不能前功盡棄，就五分鐘，就讓老太太看看什麼叫風骨。」

「行，胖爺我就發發威，讓你風骨一回。」

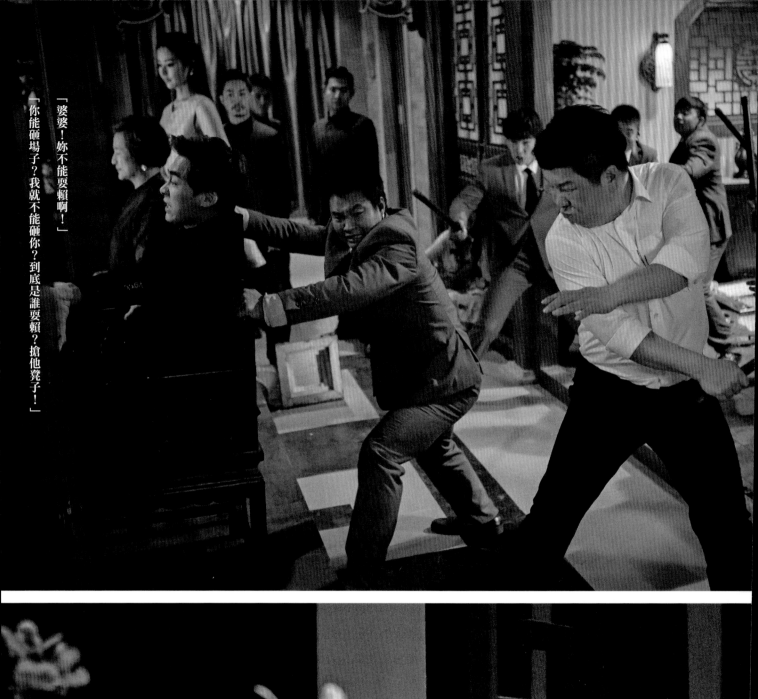

「婆婆！妳不能耍賴啊！」
「你能砸場子？我就不能砸你？到底是誰要賴？搶他凳子！」

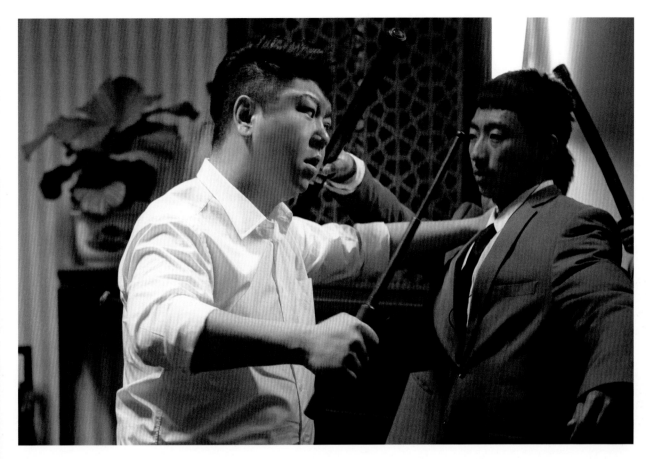

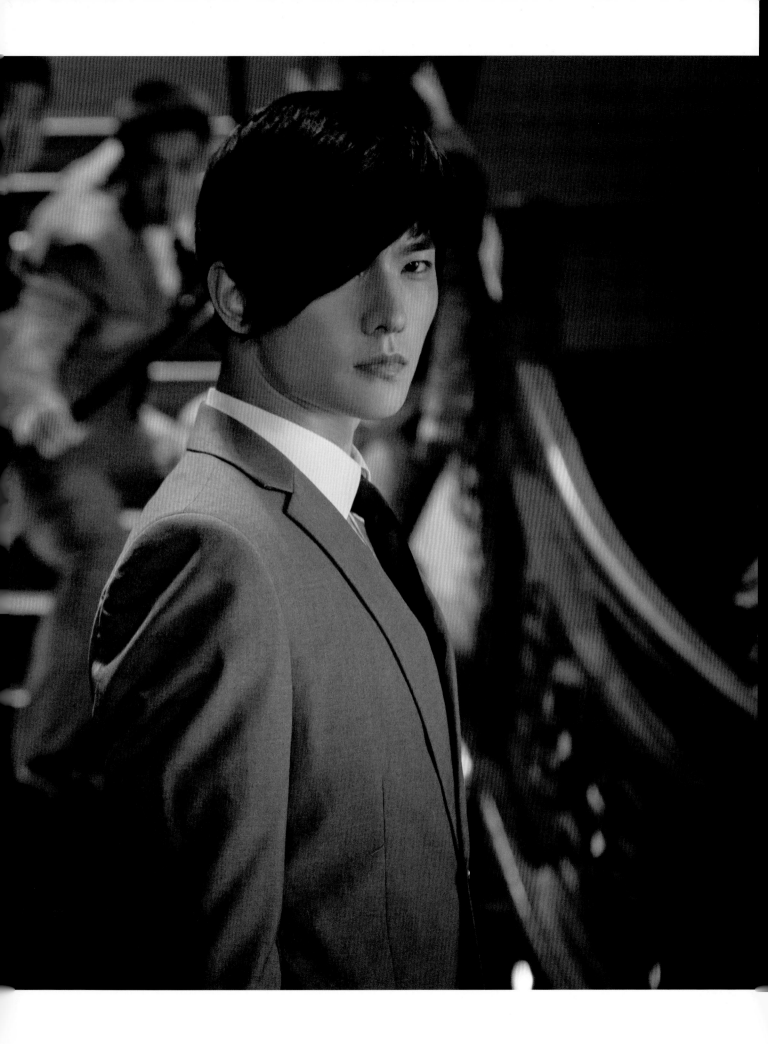

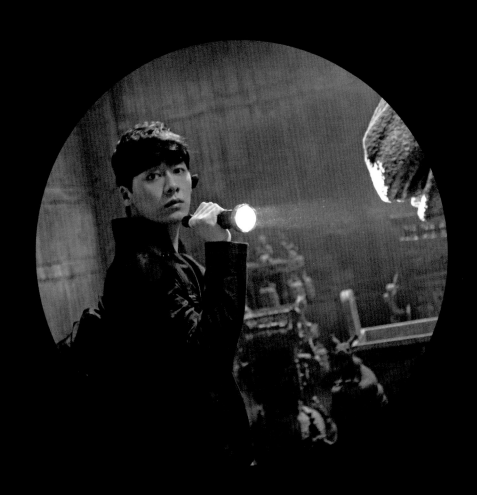

精彩瞬間

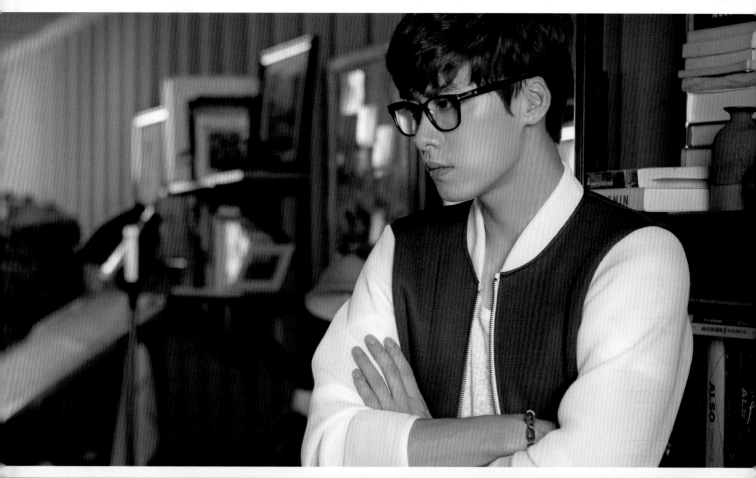

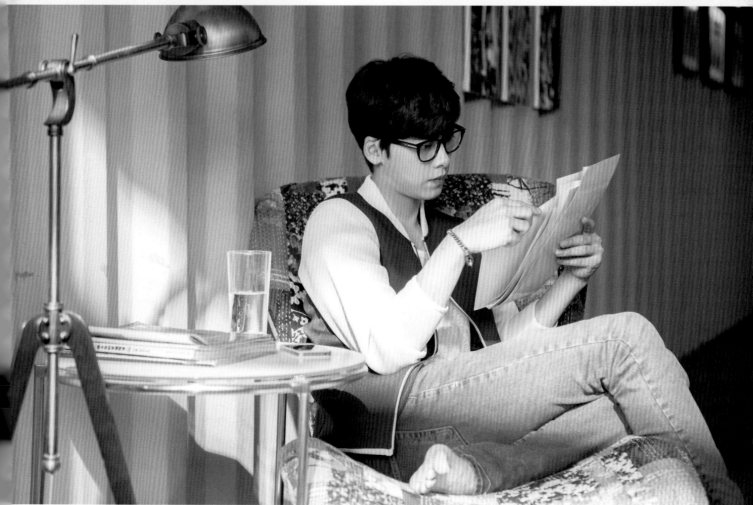

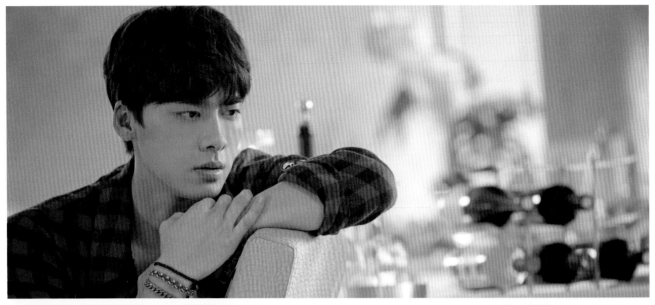

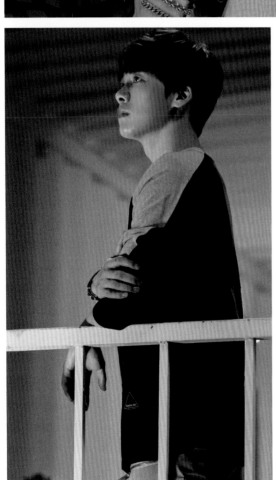

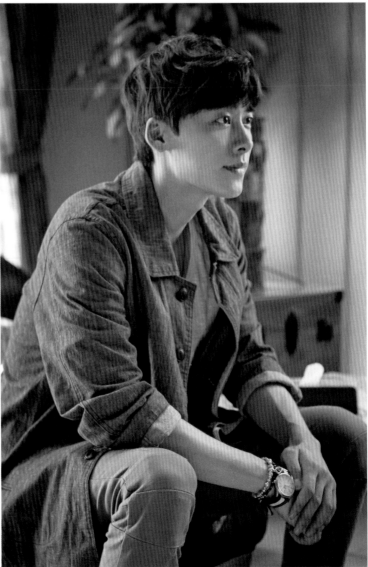

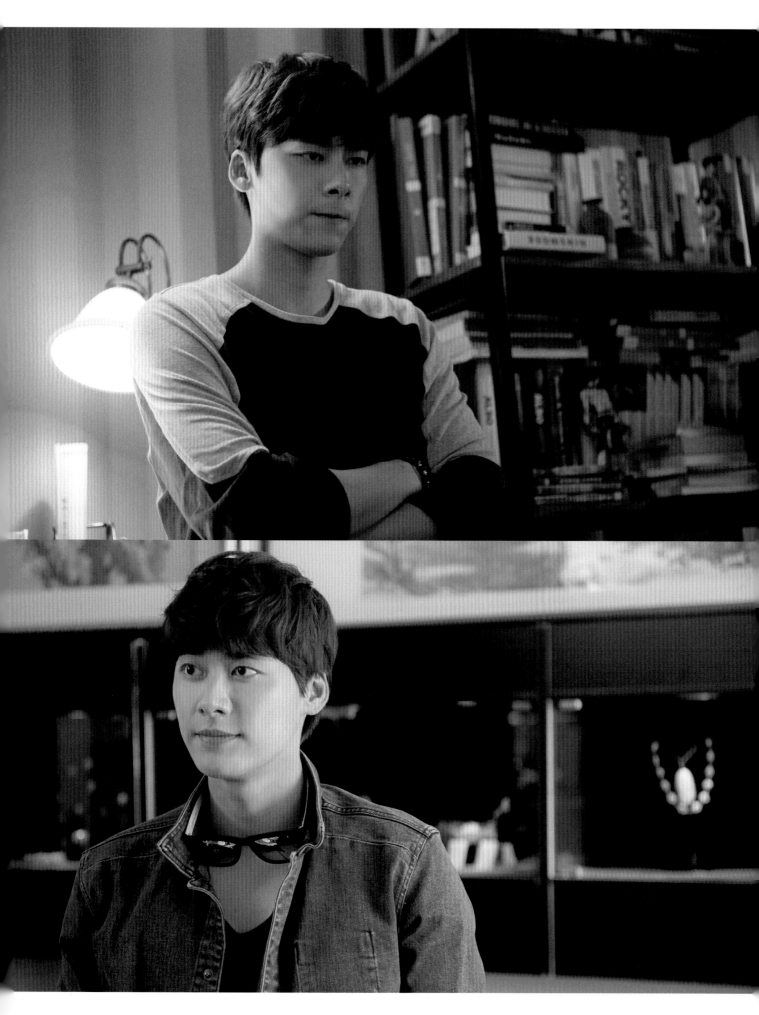

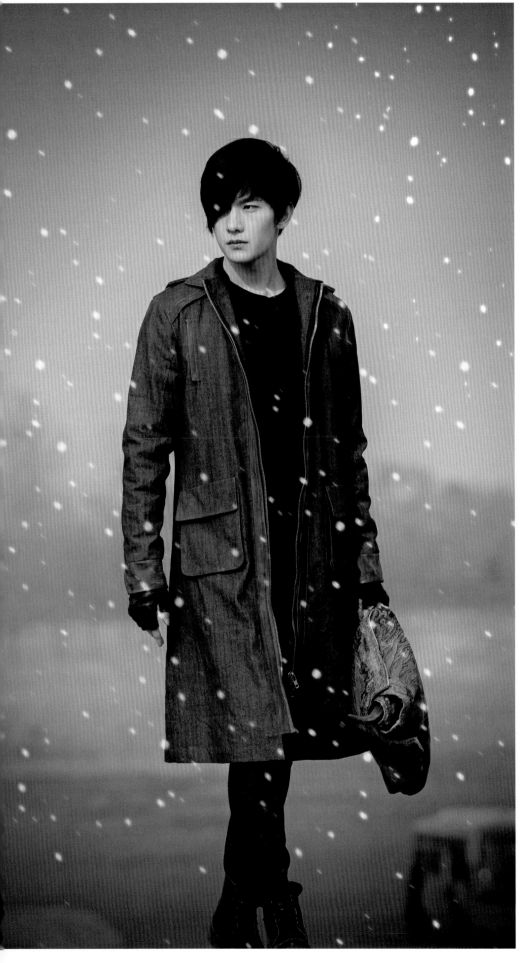

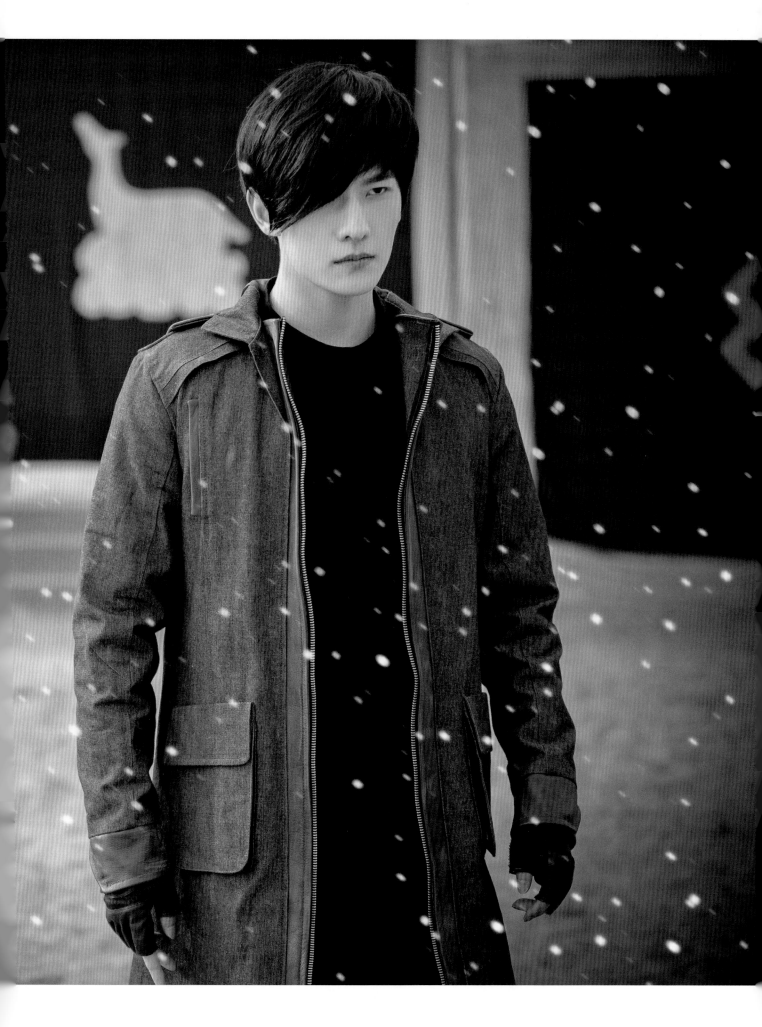

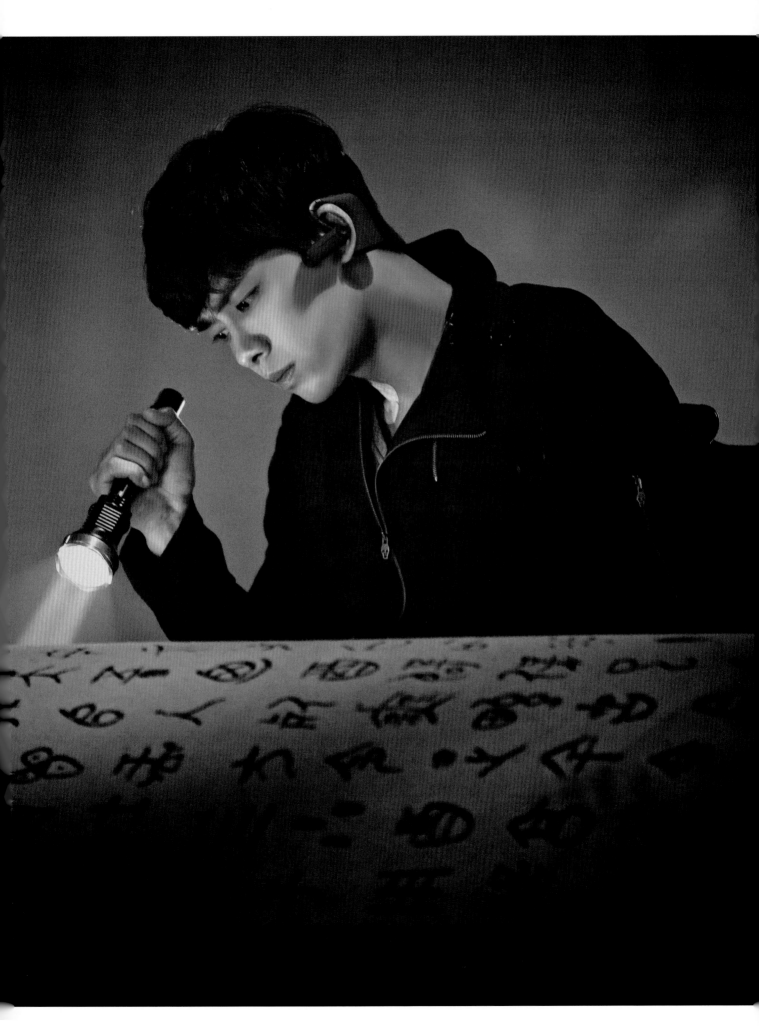

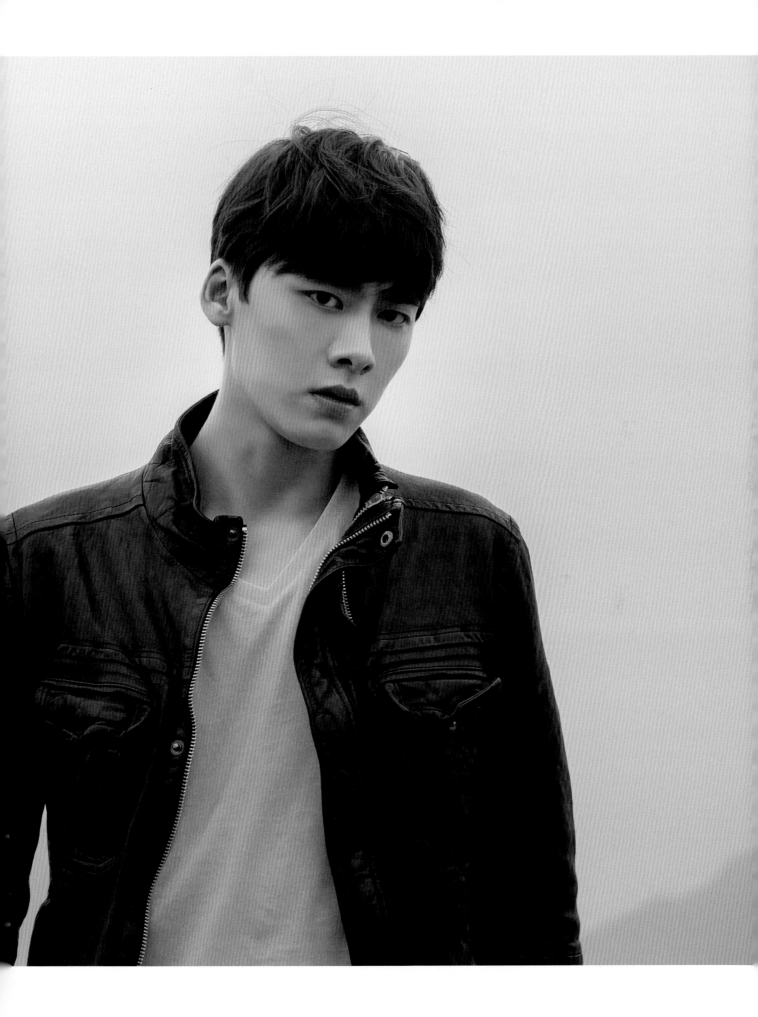

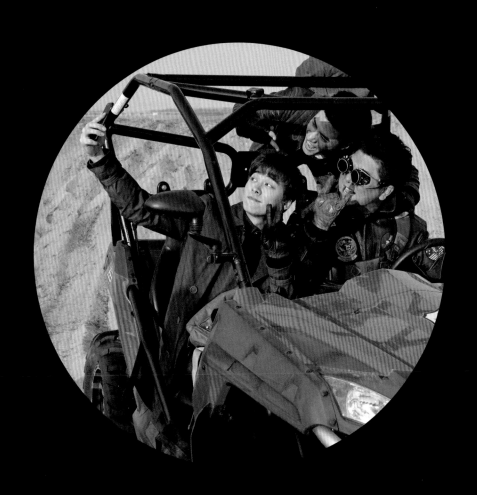

花絮篇
TIBITS

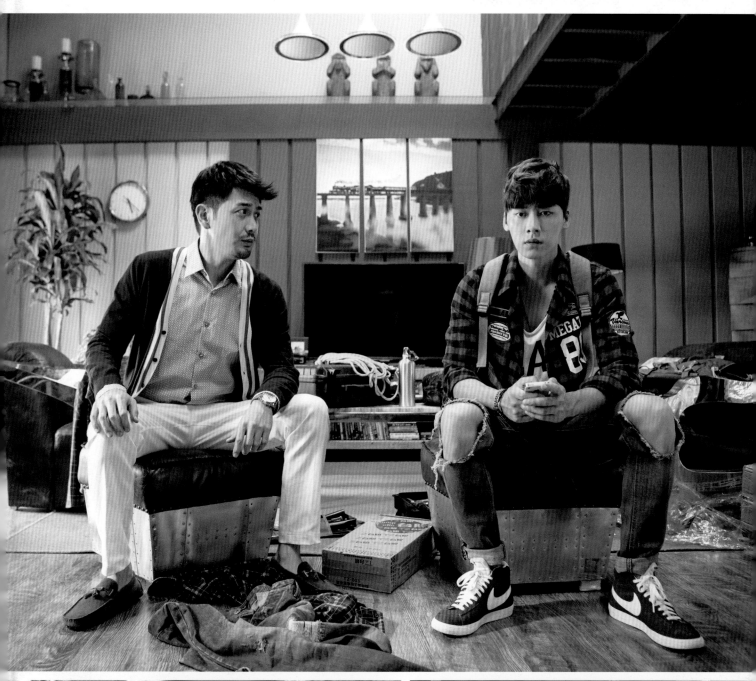

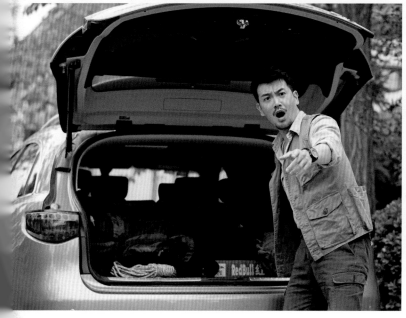

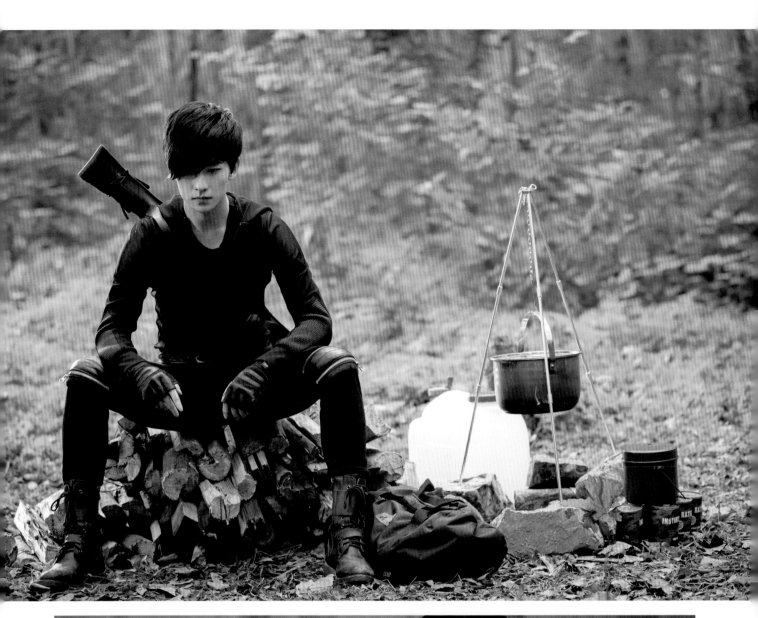

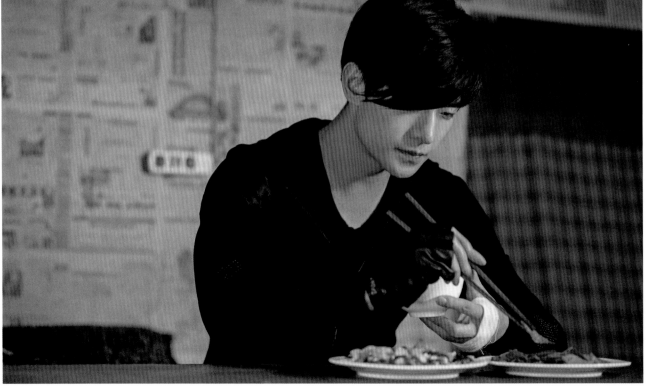

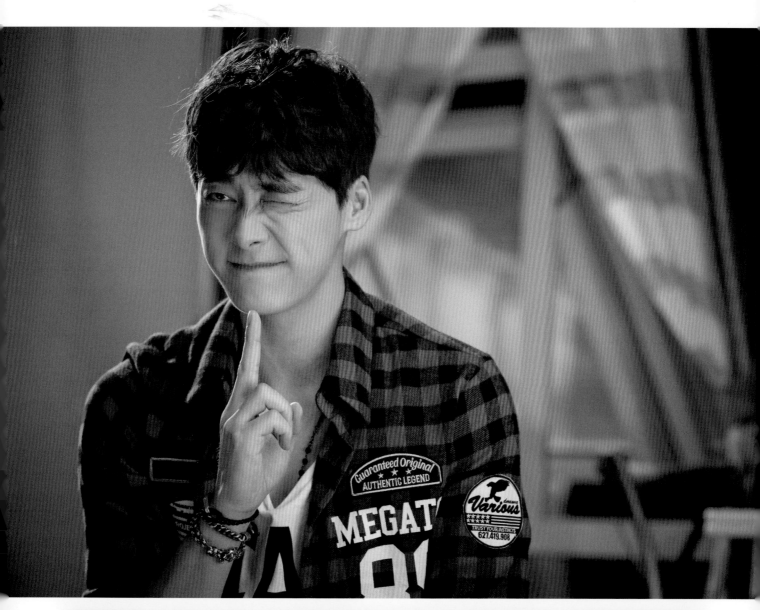

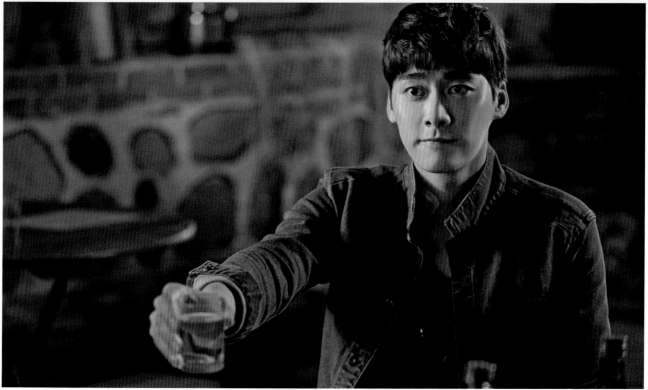

輕藏館025
盜墓筆記寫真書

國家圖書館出版品預行編目(CIP)資料

盜墓筆記寫真書 / 南派三叔原著；歡瑞世紀, 漫工廠編.--臺
北市：晴空出版：家庭傳媒城邦分公司發行, 2015.07
　　面；　公分. -- (輕藏館；25)
ISBN 978-986-91967-4-1(精裝)

1.電視劇

989.2　　　　104011174

原　　　著　　　南派三叔
編　　　製　　　歡瑞世紀　漫工廠
責　任　編　輯　　高章敏　羅婷婷
副　總　編　輯　　林秀梅
編　輯　總　監　　劉麗真
總　經　理　　　陳逸瑛
發　行　人　　　涂玉雲
出　　　版　　　晴空
　　　　　　　　城邦文化事業股份有限公司
　　　　　　　　104台北市民生東路二段141號5樓
　　　　　　　　電話：(886)2-2500-7696　傳真：(886)2-2500-1967
　　　　　　　　E-mail：bwps.service@cite.com.tw

發　　　行　　　英屬蓋曼群島商家庭傳媒股份有限公司城邦分公司
　　　　　　　　104台北市民生東路二段141號2樓
　　　　　　　　書虫客服服務專線：(886)2-2500-7718；2500-7719
　　　　　　　　24小時傳真服務：(886)2-2500-1990；2500-1991
　　　　　　　　服務時間：週一至週五09:30-12:00；13:30-17:00
　　　　　　　　郵撥帳號：19863813　　戶名：書虫股份有限公司
　　　　　　　　讀者服務信箱E-mail：service@readingclub.com.tw
晴 空 部 落 格　　http://sky.ryefield.com.tw
香 港 發 行 所　　城邦（香港）出版集團有限公司
　　　　　　　　香港灣仔駱克道193號東超商業中心1樓
　　　　　　　　電話：(852) 2508-6231　傳真：(852) 2578-9337
　　　　　　　　E-mail：hkcite@biznetvigator.com
馬 新 發 行 所　　城邦（馬新）出版集團【Cite(M)Sdn. Bhd.(45832U)】
　　　　　　　　411, Jalan 30D/146, Desa Tasik,Sungai Besi, 57000 Kuala
　　　　　　　　Lumpur, Malaysia
　　　　　　　　電話：（603）9056-3833　　傳真：（603）9056-2833

封面及特典設計　　Alberta
內　頁　設　計　　廖婉禎
印　　　刷　　　沐春行銷創意有限公司
初　版　一　刷　　2015年07月
定　　　價　　　450元
I　S　B　N　　978-986-91967-4-1